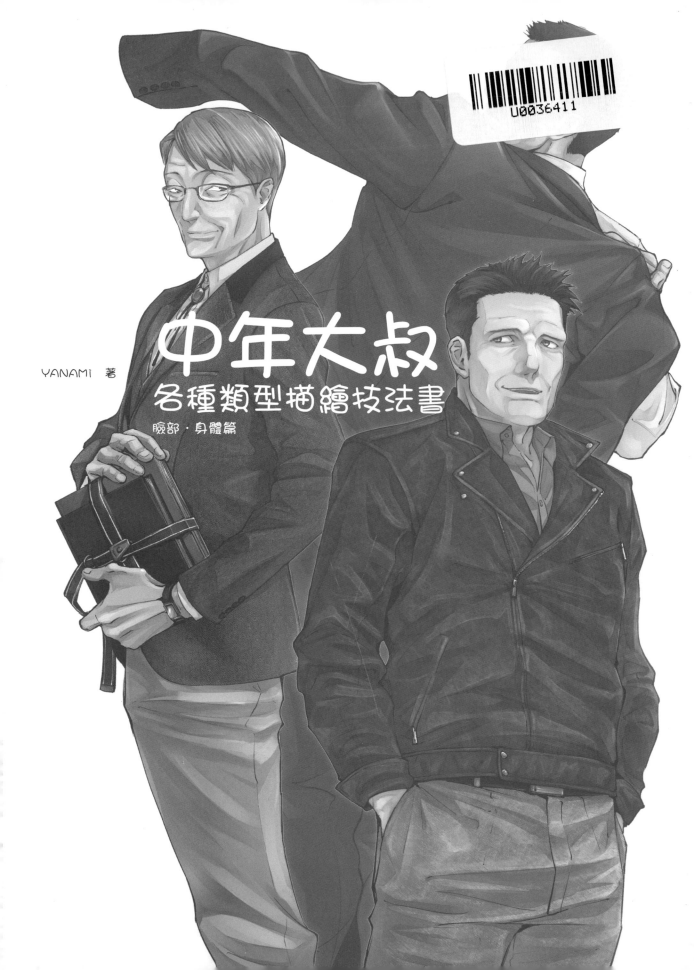

YANAMi 著

中年大叔
各種類型描繪技法書
臉部‧身體篇

CONTENTS

前言 描繪中年大叔的要訣

何謂中年大叔的魅力 ——6
描繪各類型中年大叔的 3 大要訣 ——8
描繪中年大叔身體的 2 大要訣 ——12

第 1 章 描繪中年大叔的臉部

基本臉部 ——18
臉部正面的描繪法 / 側臉的描繪法 / 半側臉的描繪法
仰角（廣角透視法）的臉部描繪法 / 臉部的陰影畫法

輪廓和臉頰 ——32
描繪平坦五官時 / 描繪立體五官時 / 平坦五官的變化型 / 立體五官的變化型 /
描繪華麗五官的中年大叔時

臉部的肌肉與皺紋 ——36
立體五官 / 平坦五官 / 描繪不同類型的肌肉及皺紋 / 仰角‧俯瞰的肌肉及皺紋 / 描繪不同動作的肌肉變化

眼睛 ——40
掌握眼睛的形狀 / 掌握眼睛與眉毛的間距 / 描繪不同類型的眼睛

鼻子 ——46
用球和積木塊掌握鼻子形狀 / 描繪中年大叔與年輕人的鼻形差異 /
描繪不同類型的鼻子 / 鼻子周圍的陰影畫法

嘴巴 ——52
符合中年大叔形象的嘴部動作與皺紋變化

耳朵 ——54
用「A」和「y」即可畫出寫實的耳朵 / 描繪不同類型耳朵的要訣

中年大叔的表情 ——58
開心的表情 / 驚嚇的表情 / 憤怒的表情 / 悲傷的表情 / 害羞的表情 / 痛苦的表情 / 輕視的表情

鬍鬚 —— 66

長出鬍鬚的位置 / 描繪鬍鬚的訣竅 / 受歡迎的鬍鬚樣式 /
邋遢鬍子 / 毛量豐厚的大鬍子 / 各式各樣的鬍鬚樣式

髮型 —— 70

常見的髮型 / 禿髮的描寫 / 各式各樣的禿髮樣式 /
配合不同角色設定的組合範例

中年大叔的眼鏡 —— 76

眼鏡的基本形 / 依眼鏡形式不同而有印象上的差異 /
配合不同角色設定的組合範例 /
與眼鏡相關的中年大叔動作

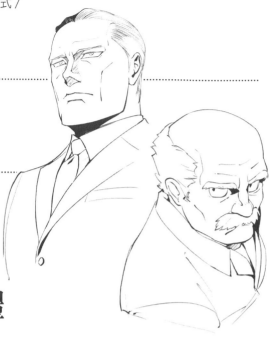

第 **2** 章　描繪中年大叔的身體

比較中年大叔與年輕人的身體差異 —— 82

正面 / 側面 / 背後

中年大叔的體態種類 —— 85

肥胖體型 / 削瘦型 / 健壯型

描繪上半身 —— 88

頸部 / 胸部 / 肩膀 / 手臂 / 顯現於上半身的陰影或皺紋

描繪手部 —— 98

基本的中年大叔手部 / 基本的手部動作 / 喝酒時的手部 /
抽菸時的手部 / 單手托腮時的手部 / 向前伸出的手部 / 指尖的表現方式

描繪下半身 —— 106

中年大叔的下半身特徵 / 腳部 / 中年大叔的內褲

像個中年大叔的動作 —— 112

站姿 / 坐姿 / 各式各樣的中年大叔動作

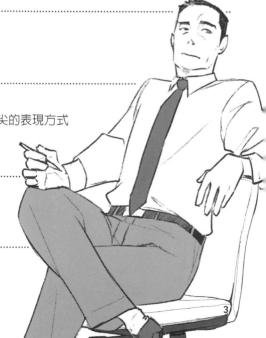

第 3 章 描繪各種類型的中年大叔

掌握三要素！輕鬆畫出不同風格的中年大叔 ——126

五官立體型中年大叔範例

範例 ❶ 反派中年大叔 ——128
範例 ❷ 精疲力盡的上班族 ——129
範例 ❸ 身經百戰的軍人 ——130

五官平坦型中年大叔範例

範例 ❶ 菁英型商務人士 ——131
範例 ❷ 個性乖僻的學者 ——132
範例 ❸ 溫和的執事 ——133

五官華麗型中年大叔範例

範例 ❶ 憂傷的眼鏡紳士 ——134
範例 ❷ 戶外運動型中年大叔 ——135
範例 ❸ 劍豪 ——136

不同情境的作畫範例

範例 ❶ 幫對方斟酒 ——137
範例 ❷ 海上休閒活動 ——139
範例 ❸ 中年大叔與少女 ——141

後記／作者介紹 ——143

插畫繪者介紹 ——144

卷末 彩圖繪製過程說明

彩圖範例 ——146

中年大叔描繪技巧剖析 ——148

封面插畫製作過程說明 ——150

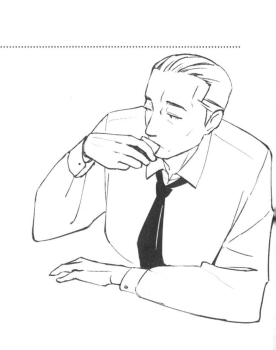

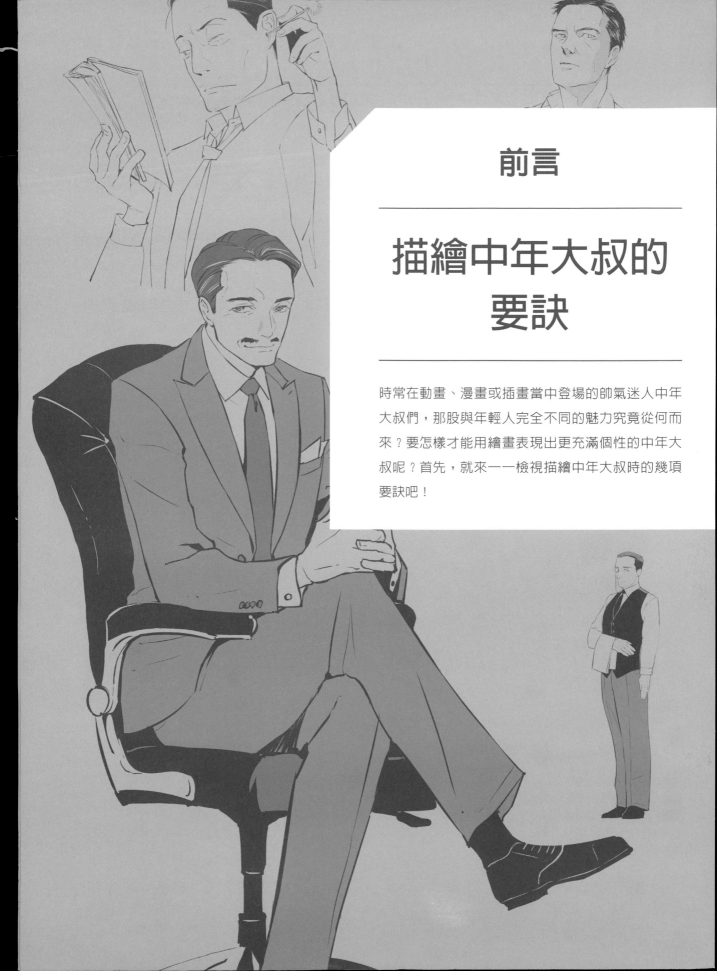

前言

描繪中年大叔的
要訣

時常在動畫、漫畫或插畫當中登場的帥氣迷人中年
大叔們，那股與年輕人完全不同的魅力究竟從何而
來？要怎樣才能用繪畫表現出更充滿個性的中年大
叔呢？首先，就來一一檢視描繪中年大叔時的幾項
要訣吧！

描繪各類型中年大叔的 3 大要訣

雖然統稱為中年大叔，角色還是擁有許多不同種類的性格或外型。只要能意識到以下三個要訣，就能輕鬆配合人物個性描繪不同的容貌。

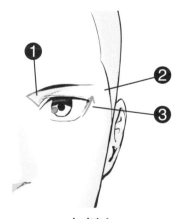

1 眼睛

像冷酷的視線或溫柔的眼神等，顯著地展現出角色的性格。

2 嘴巴

嘴角跟年輕人相比已略顯下垂，也會因長相而有不同的形狀。

3 髮型

如何整理毛量越來越少的頭髮，也會顯現每個人不同的性格。

1. 眼周……因老化而產生皺紋及鬆弛下垂

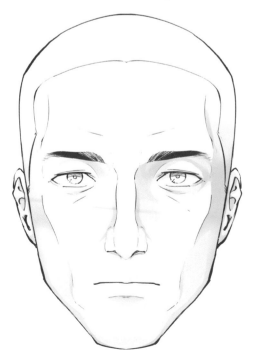
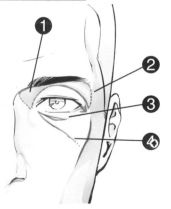

中年大叔（五官立體）

❶眉毛和鼻子的線條交叉處會有三角形的陰影。❷眼尾處也加上陰影的話，看起來五官較深邃立體。❸鬆弛的上眼皮使眼睛變成下垂眼，下眼瞼的鬆弛則會形成下垂的眼袋線。❹在下眼瞼的眼袋線同一位置之處，還會延伸出一條稱作鼻頰溝（眼袋紋）的斜線。

年輕人

❶和中年大叔一樣，眉毛和鼻子的線條交叉處會有三角陰影。❷不畫出明顯的陰影線條，改用不同色塊做陰影，較有年輕感。❸眼皮的鬆弛度少，眼尾比較上揚。眼睛很大，瞳孔（眼珠的黑色部分）和反光點（反射光點）也比較大。

● 不同類別　眼睛的描寫

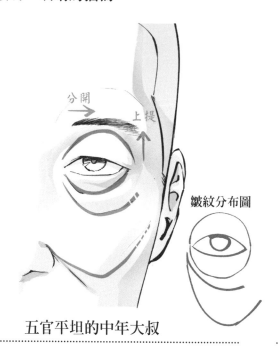

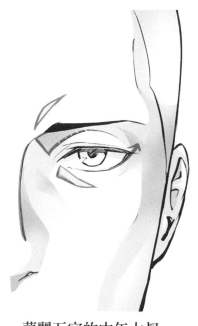

五官平坦的中年大叔

眼睛比五官立體的中年大叔更細，並注意要畫出下垂眼。左右的眉毛稍微分開，眉毛和眼睛間的距離較大。下眼瞼嚴重鬆弛，所以下方的皺紋會顯現出較大的弧度。法令紋也比照下眼瞼鬆弛的弧度，朝耳朵的方向畫成一道弧線。

華麗五官的中年大叔

在本書當中，會把出現在少女漫畫或以女性玩家為對象的戀愛遊戲中的俊美型中年大叔，歸類為「華麗五官的中年大叔」來作介紹。眉頭畫得較粗，眉尾加上彎度，就能顯出與年輕人不同的氣質。眼睛下方的皺紋以簡略的方式畫成一塊陰影，並畫出直挺俐落的鼻梁。

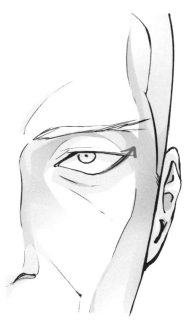

眼光銳利的中年大叔①

常會在漫畫中登場的銳利眼神中年大叔。利用眼尾上揚或眼球較小的描繪方式，展現現實中之中年大叔所沒有的超人氣質。瞳孔中若不畫上反光點（光線反射），眼神會更顯銳利。鼻梁及法令紋等線條則照實描繪上去。

眼光銳利的中年大叔②

在漫畫中的中年大叔裡，角色若眼睛又大又圓卻是三白眼的話，便會給人頑固的印象。為了配合雙眼的魄力，眉毛要畫得更粗，粗到幾乎要碰到眼睛的程度，在視覺上才會取得平衡。鼻梁要粗，若能強調凹凸之處更佳。

2. 嘴巴……肌肉的變化會使輪廓產生改變

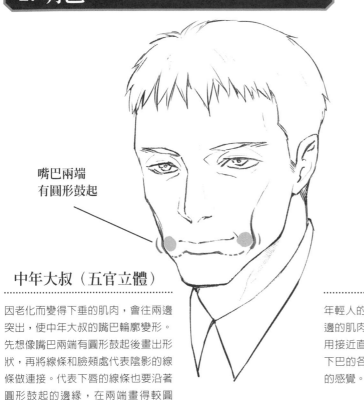

嘴巴兩端
有圓形鼓起

嘴巴和輪廓
都很俐落

中年大叔（五官立體）

因老化而變得下垂的肌肉，會往兩邊
突出，使中年大叔的嘴巴輪廓變形。
先想像嘴巴兩端有圓形鼓起後畫出形
狀，再將線條和臉頰處代表陰影的線
條做連接。代表下唇的線條也要沿著
圓形鼓起的邊緣，在兩端畫得較圓
些。

年輕人

年輕人的臉頰皮膚富有彈性，嘴巴旁
邊的肌肉不會影響輪廓的形狀。只要
用接近直線的俐落線條描繪從頰骨到
下巴的各個部位，就能表現出年輕人
的感覺。

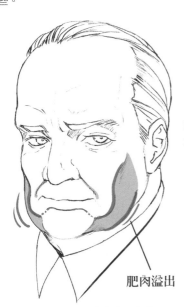

肥肉溢出

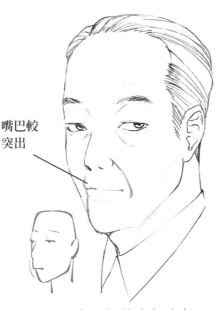

嘴巴較
突出

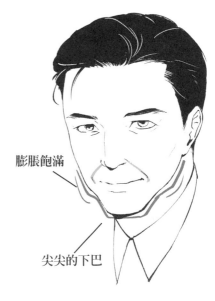

膨脹飽滿

尖尖的下巴

鬥牛犬臉型中年大叔

充滿威嚴的鬥牛犬臉型中年大叔。畫的時
候要將五官立體中年大叔的嘴邊突出，就
像是覆蓋一層肉上去的方式，畫出鬆弛的臉
頰肉。就算很胖，臉頰肉還是會下垂，所以
臉頰陰影的線條要明確畫出來。法令紋則要
畫出被贅肉重量擠到略微變形的樣子。

五官平坦的中年大叔

和五官立體中年大叔不同，從鼻子下方到
下巴的部份，會像河童的喙一樣向外突
出。上唇的線條朝上直挺地翹起，下唇則
畫成和下巴連接的線條。這種長相的法令
紋會很明顯，線條要從鼻翼兩側畫到嘴角
旁邊。

略偏圓臉的中年大叔

在五官平坦的人當中，也有臉孔宛若亞洲
電影明星的圓臉中年大叔。顯示兩頰陰影
的線條幾乎都被省略掉了，法令紋畫得較
濃重一些，看起來就會和五官立體中年大
叔有所區別。臉頰鬆弛下垂，使嘴巴兩邊
的肉顯得膨脹圓潤，下巴則要畫得尖細。

3. 髮型……表現出髮量的稀薄

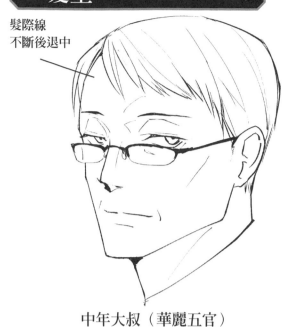

髮際線
不斷後退中

髮量豐沛

前髮
飽滿膨起

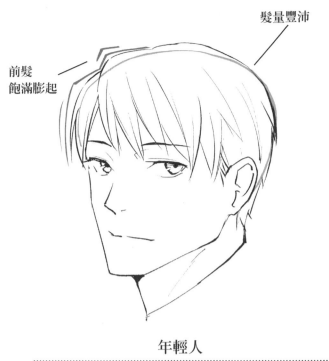

中年大叔（華麗五官）

髮量的稀薄度，正是作畫時用來區別俊美中年大叔與年輕人的重點。將前髮的分際線畫得分開一點，便能自然地表現出髮線退後的模樣。頭部後方的髮量也要畫得薄到幾乎貼近原本頭型，後腦勺的髮尾毛量也要減少。

年輕人

描繪年輕人時，就算不是髮量特別豐沛的髮型，也時常會看到將前髮畫得特別蓬鬆豐沛的變形畫法。在描繪同一種髮型的中年大叔時，將這個部份徹底消除，即可以表現出因老化而產生的髮量稀疏。

這是飛機頭的搖滾比利風格中年大叔。用宛如巨大「3」字的線條，表現大幅退後的髮際。在髮際上加上白色線條，前髮不要完全塗黑，而是畫成疏鬆毛燥的模樣，更能顯現出毛髮稀疏感。

額頭髮際線已呈 M 字型的硬派中年大叔。中間的三角形部分還長了雜亂的細短毛髮。髮量不多但五官深邃立體，只要清楚繪出眉毛下方的陰影，便能給人型男的感覺。

也有髮際線沒有後退，髮量還很豐富的中年大叔。髮際線的地方像鋸齒一樣，以數道直線來構成尖角。將頭髮全部向後梳的油頭，展現出老練的感覺，髮尾不要畫成清爽俐落的線條，而是畫成一束一束的，會更增強中年大叔感。

把這個部分畫出來，
更加增添髮量感

嚴肅型的後梳油頭，有些許頭髮沒貼緊而略顯凌亂時，看起來更顯魅力。在畫側著臉的角度時，若把額頭另一側的頭髮也畫出來，就變成從不煩惱頭毛稀疏、髮量豐沛的中年大叔了。

✕ 不要畫成
俐落線條

描繪中年大叔身體的 2 大要訣

中年大叔的體型也是因人而異,有人肌肉結實,也有人胖到腰腹全是油。在繪畫差異時,尤其以肌肉、手或手腕處的骨骼和皺摺描寫最為重要。

1. 肌肉……要注意贅肉或脂肪的下垂感

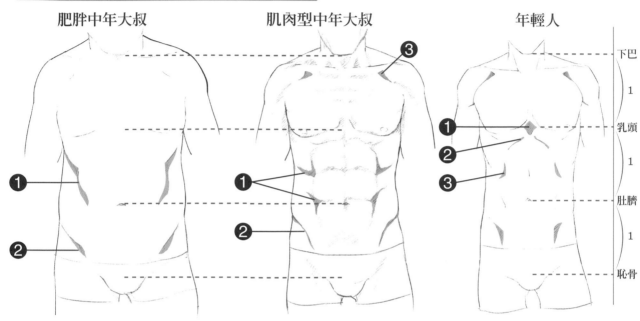

肥胖中年大叔	肌肉型中年大叔	年輕人

下巴
1
乳頭
1
肚臍
1
恥骨

❶從肋骨下方沿著腹肌(直線排列於腹部的肌肉),一直到肚臍處都有凹陷的陰影。❷骨盆部分的倒「八」字形陰影,會因為脂肪而變成下垂的形狀。

腹部有肌肉的陰影。❶部分的陰影最好畫得濃重一點。❷腰大肌的肌肉有鍛鍊過的話,陰影會很明顯。❸胸與肩的交界處,也會有凹陷的陰影。

❶有菱形的陰影。❷要在六塊腹肌第一排畫出斜線狀的陰影。❸肋骨下方會形成的陰影。骨盆部分的陰影要畫得低調些。

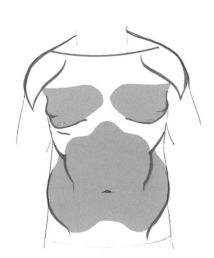

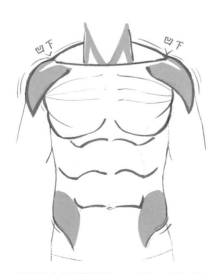

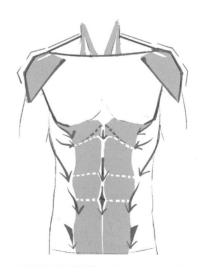

胸部帶有宛如胸罩般的脂肪塊。腹部則像肋骨下方被塞進一顆球似的膨脹起來。

頸部肌肉的陰影呈現 M 字形。肩膀或胸部、腰部的肌肉(大腰肌)也很明顯。利用橫線(陰影)突顯腹部肌肉會更好。

年輕人從頸部到肩膀、胸部的肌肉都是直線線條。在腹肌的描寫上,則可依照直線流向的陰影做突顯描繪。

● 以不同的線條表現肌肉差異

厚實略胖的肌肉型中年大叔

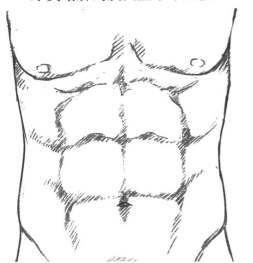

精悍結實肌肉型

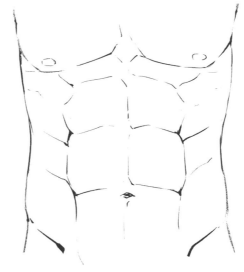

在肌肉的表現上，會因為用不同的線條，而使印象大相逕庭。想畫出不只有肌肉、也帶有脂肪的壯碩中年大叔時，就用斜線描繪肌肉分段處的陰影，更能顯現出分量。

● 臀部的肌肉

中年大叔的臀部比年輕人的更大，大約是能完全塞進一顆人頭的程度。描繪時要用力畫出沉重的感覺。

中年大叔

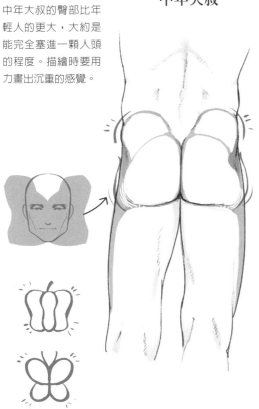

將中年大叔的臀形，想像成青椒或蝴蝶的形狀，就會變得很好畫。

年輕人的臀部和中年大叔的相比，顯得較細瘦。骨盆的骨頭突出，下方的渾圓感較弱。

年輕人

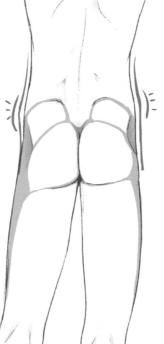

● 腿的肌肉

中年大叔

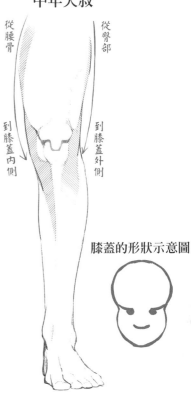

從腰骨
從臀部
到膝蓋內側
到膝蓋外側

膝蓋的形狀示意圖

彷彿將大腿夾在中間而拉長的肌肉及韌帶，沿著膝蓋兩邊連接到脛骨。膝蓋呈直長形，形狀就像不倒翁型的人臉。

● 粗壯手部的畫法

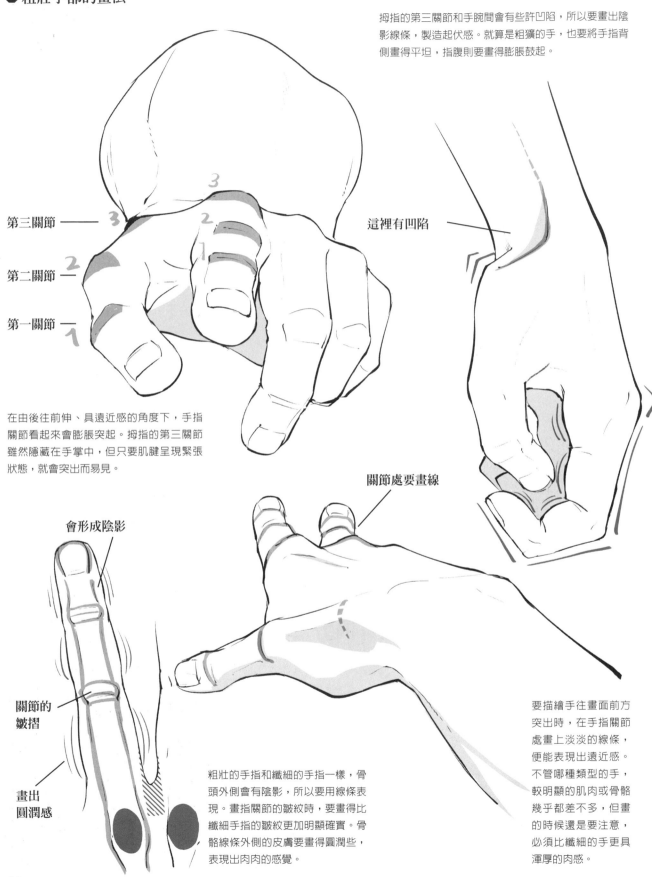

拇指的第三關節和手腕間會有些許凹陷，所以要畫出陰影線條，製造起伏感。就算是粗獷的手，也要將手指背側畫得平坦，指腹則要畫得膨脹鼓起。

第三關節 —— 3
第二關節 —— 2
第一關節 —— 1

這裡有凹陷

在由後往前伸、具遠近感的角度下，手指關節看起來會膨脹突起。拇指的第三關節雖然隱藏在手掌中，但只要肌腱呈現緊張狀態，就會突出而易見。

關節處要畫線

會形成陰影

關節的皺摺

畫出圓潤感

粗壯的手指和纖細的手指一樣，骨頭外側會有陰影，所以要用線條表現。畫指關節的皺紋時，要畫得比纖細手指的皺紋更加明顯確實。骨骼線條外側的皮膚要畫得圓潤些，表現出肉肉的感覺。

要描繪手往畫面前方突出時，在手指關節處畫上淡淡的線條，便能表現出遠近感。不管哪種類型的手，較明顯的肌肉或骨骼幾乎都差不多，但畫的時候還是要注意，必須比纖細的手更具渾厚的肉感。

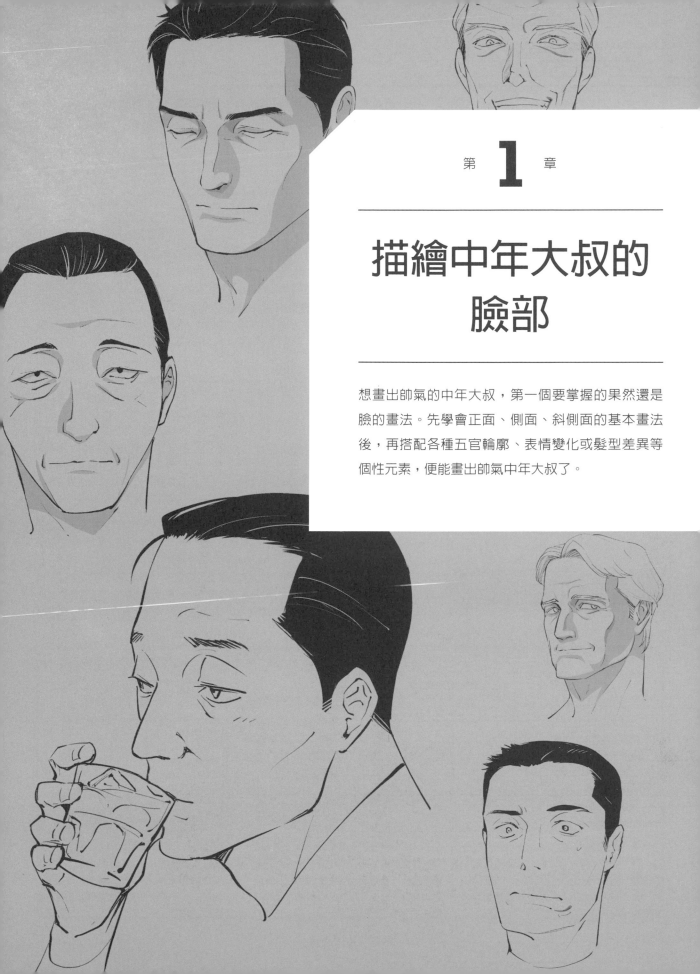

第 **1** 章

描繪中年大叔的臉部

想畫出帥氣的中年大叔,第一個要掌握的果然還是臉的畫法。先學會正面、側面、斜側面的基本畫法後,再搭配各種五官輪廓、表情變化或髮型差異等個性元素,便能畫出帥氣中年大叔了。

半側臉的描繪法

● 開始描繪之前：確認頭部的形狀

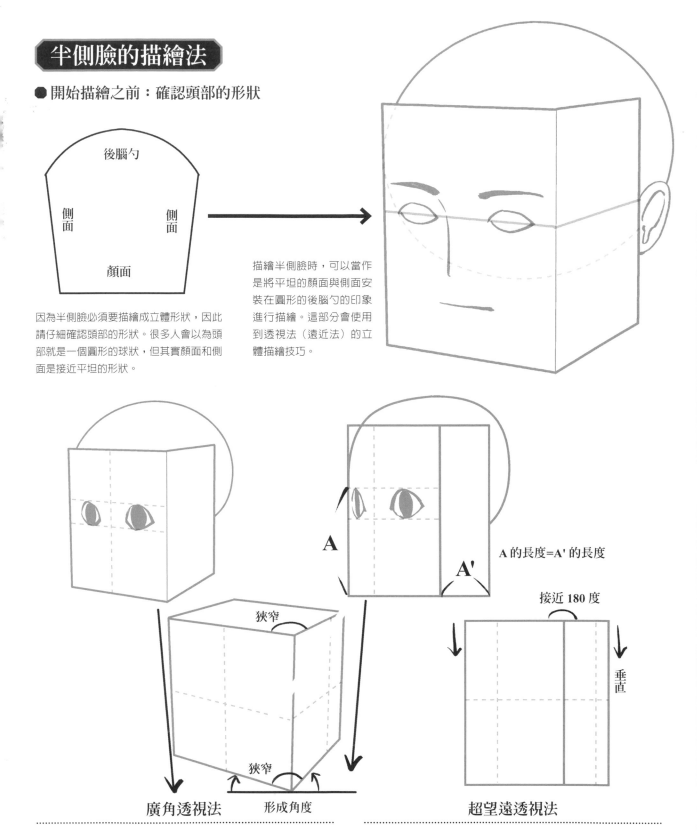

因為半側臉必須要描繪成立體形狀，因此請仔細確認頭部的形狀。很多人會以為頭部就是一個圓形的球狀，但其實顏面和側面是接近平坦的形狀。

描繪半側臉時，可以當作是將平坦的顏面與側面安裝在圓形的後腦勺的印象進行描繪。這部分會使用到透視法（遠近法）的立體描繪技巧。

後腦勺
側面　側面
顏面

A
A'
A 的長度=A' 的長度

接近 180 度
垂直

狹窄
狹窄
形成角度

廣角透視法

超望遠透視法

如果描繪成以相機廣角鏡頭拍攝的感覺，就會呈現這個樣子。雖然看起來好像很困難，但其實就是描繪成「看起來像是極端地表現出遠近法（畫面前方看起來較大，畫面深處看起來較小）」即可。不過這種手法雖然可以營造出畫面的魄力，但臉部也會出現扭曲，所以不太會使用在一般日常生活場景中的角色。

描繪成以相機超望遠鏡頭拍攝的感覺，就會呈現這個樣子。與廣角相較之下，可以觀察到遠處眼睛的縱高不改變，但寬幅卻變得極端地狹窄（景深被壓縮）。描繪一般日常生活場景中的角色時，通常會用這樣的方式呈現。

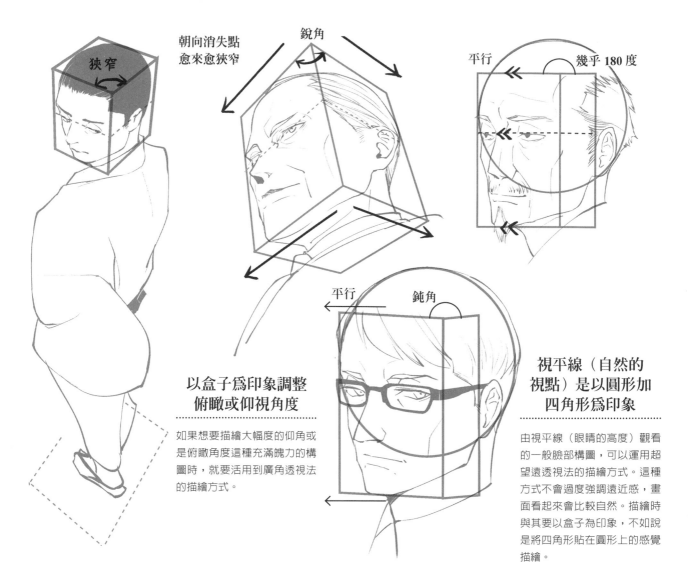

朝向消失點
愈來愈狹窄

狹窄

銳角

平行　　　幾乎180度

平行　　鈍角

以盒子為印象調整俯瞰或仰視角度

如果想要描繪大幅度的仰角或是俯瞰角度這種充滿魄力的構圖時，就要活用到廣角透視法的描繪方式。

視平線（自然的視點）是以圓形加四角形為印象

由視平線（眼睛的高度）觀看的一般臉部構圖，可以運用超望遠透視法的描繪方式。這種方式不會過度強調遠近感，畫面看起來會比較自然。描繪時與其要以盒子為印象，不如說是將四角形貼在圓形上的感覺描繪。

● 描繪的順序（超望遠透視法）

① 5 6

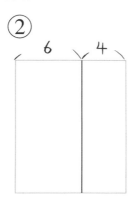

② 6 4

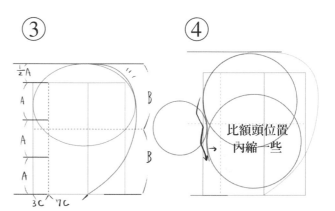

③ ½A A A A B B 3C 7C

④ 比額頭位置內縮一些

這裡要為各位介紹描繪日常生活場景中的角色時，經常會使用到的超望遠透視法的描繪方式（第18頁的臉部正面以及第21頁的側臉也是使用望遠透視法）。半側臉的長寬比大約是5:6。橫寬的邊緣就是耳朵根部的位置。

首先要決定臉的正面及側面的交界位置。描繪傾斜45度角左右的臉部時，要以臉的正面6對臉的側面4的比例畫線標示。

將長方形的高度3等分後的長度當作1，在超出長方形上面2分之1的位置畫一條橫線。然後以這條橫線為頂點畫一個橢圓，並以數字「9」的形狀為印象描繪後腦勺。頭頂～下巴一半的位置即為眼睛的高度，將臉部正面以3:7分割的線條即為臉部的中心。

藉由沿著頭骨畫出來大圓形位置參考線，描繪額頭的隆起部位，然後再畫一個稍微向內縮的圓形位置參考線，掌握住臉頰隆起的形狀。最後是要以一個比這兩個圓更小的圓形為印象，描繪出眼睛高度的凹陷部位。

⑤

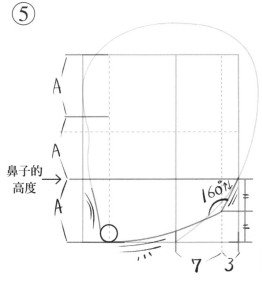

鼻子的
高度 →

如果將用來表現下
巴圓弧的圓形畫得
大一些,下巴看起
來就會像是縮進內
側,外形輪廓會更
有東方人的感覺。

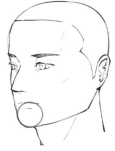

描繪臉頰～下巴。以稍微凹陷的線條連接臉部中心線
下端以小圓形描繪的下巴圓弧,臉頰的形狀感覺起來
會更加俐落。下巴前端到臉部側面以曲線呈現,途中
彎曲成 160 度角,連接到鼻子的高度為止。

⑥

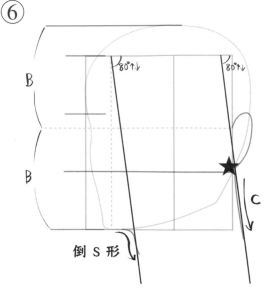

倒 S 形

由臉部中心線畫一條傾斜約 80 度的斜線,然後在
耳朵根部的位置追加一條平行線。以這兩條線為基
準,用倒 S 形描繪喉嚨,C 字形的印象描繪後頸
部。頸部與下巴、耳朵的線條會朝向★的位置集
中。

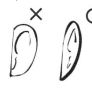

半側臉的耳朵要描繪得既尖且
薄。

⑦

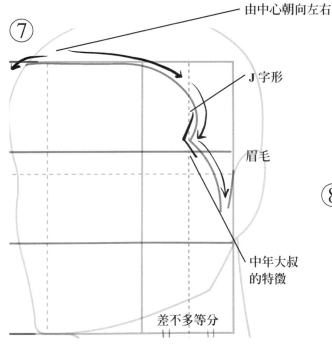

由中心朝向左右

J 字形

眉毛

中年大叔
的特徵

差不多等分

描繪髮際線的位置參考線。髮際線呈現」字形彎曲的
部分是呈現中年大叔感覺的描繪重點。位置是在眉毛
上方,將臉部側面垂直等分的線條附近。

畫面裡側的眼睛只看得
到表側眼睛的Ⓐ弧線。

表側眼睛的Ⓐ弧形較長,
裡側Ⓑ的弧線較短。

⑧

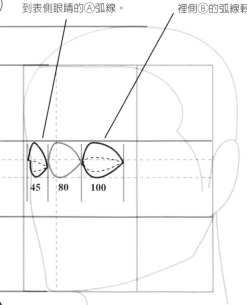

45 80 100

將眼睛的位置參考線描繪出來。如果將畫面前方的眼睛當作 100
的話,要先空下約 80 左右的間隔,然後裡側的眼睛寬幅約為
45。朝向斜前方的立體眼瞼形狀,可以將其當成青蛙張開口的印
象會比較好描繪。

⑨
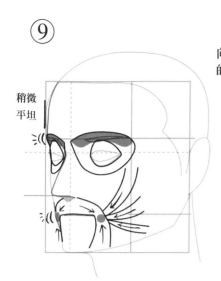

稍微
平坦

讓我們先在臉部中心線靠左側畫出鼻子的形狀，然後再描繪細部細節。額頭描繪得稍微平坦一些，看起來會更有中年大叔的感覺。眼睛周圍有像是熊貓模樣的肌肉，而且會成為眉毛的底座。嘴巴的兩端有一處臉部肌肉的集合點（像是巨蛋球場的形狀）。

⑩
向外隆起
的部分

容易形成
陰影的
部分

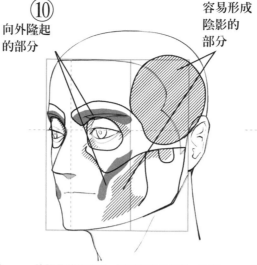

依照骨骼的突出，以及肌肉的起伏，容易在斜線的部位形成陰影。斜線部分可以用漸層的網點紙加上陰影，額頭的骨骼及顴骨、口部的肌肉則以淺色線條表現。

⑪
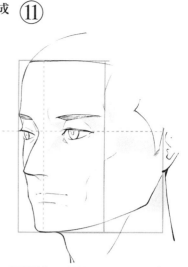

眼頭側的眉毛較粗，而且眼睛比起年輕人容易顯得下垂，及以兩條相連的橫線表現口部及下唇等細微部分的細節。關於鼻子的陰影請參考第 51 頁。

⑫ 完成
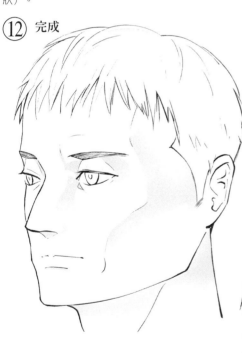

將頭髮描繪出來後就完成了。按照真實的骨骼形狀及透視法描繪的話，就會像這張圖一樣，眼睛與耳朵之間的距離分得很開。在漫畫的表現當中，將眼睛和耳朵的距離拉近簡化變形處理也 OK（請參考下圖）。

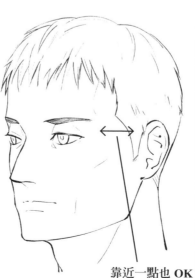

靠近一點也 OK

年輕角色的情形

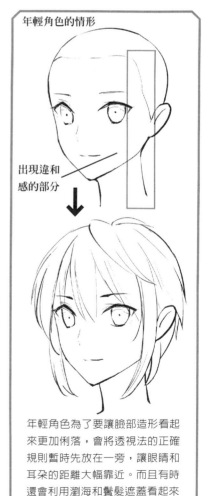

出現違和感的部分

年輕角色為了要讓臉部造形看起來更加俐落，會將透視法的正確規則暫時先放在一旁，讓眼睛和耳朵的距離大幅靠近。而且有時還會利用瀏海和鬢髮遮蓋起來違和感的不自然部分。

仰角（廣角透視法）的臉部描繪法

● 開始描繪之前：確認透視法規則

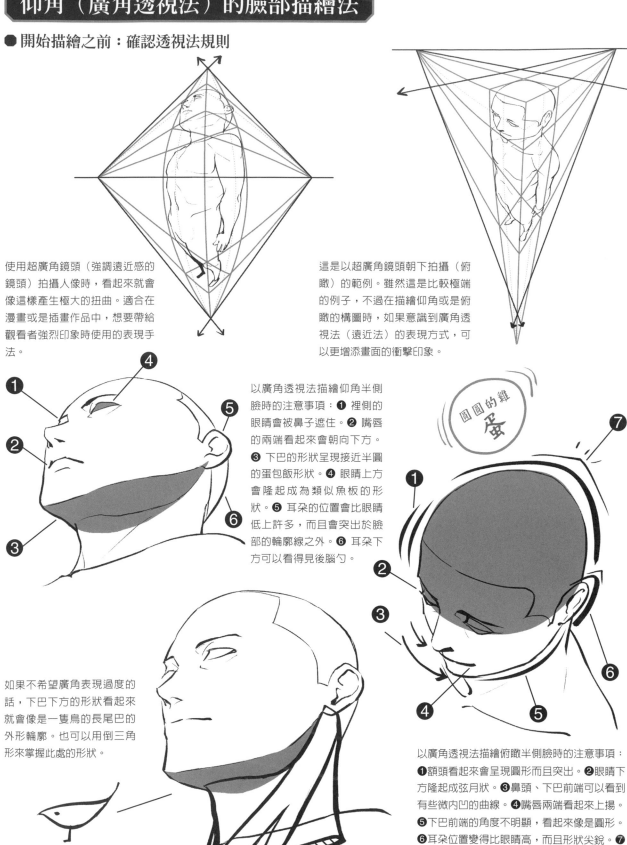

使用超廣角鏡頭（強調遠近感的鏡頭）拍攝人像時，看起來就會像這樣產生極大的扭曲。適合在漫畫或是插畫作品中，想要帶給觀看者強烈印象時使用的表現手法。

這是以超廣角鏡頭朝下拍攝（俯瞰）的範例。雖然這是比較極端的例子，不過在描繪仰角或是俯瞰的構圖時，如果意識到廣角透視法（遠近法）的表現方式，可以更增添畫面的衝擊印象。

以廣角透視法描繪仰角半側臉時的注意事項：❶ 裡側的眼睛會被鼻子遮住。❷ 嘴唇的兩端看起來會朝向下方。❸ 下巴的形狀呈現接近半圓的蛋包飯形狀。❹ 眼睛上方會隆起成為類似魚板的形狀。❺ 耳朵的位置會比眼睛低上許多，而且會突出於臉部的輪廓線之外。❻ 耳朵下方可以看得見後腦勺。

圓圓的雞蛋

如果不希望廣角表現過度的話，下巴下方的形狀看起來就會像是一隻鳥的長尾巴的外形輪廓。也可以用倒三角形來掌握此處的形狀。

以廣角透視法描繪俯瞰半側臉時的注意事項：❶額頭看起來會呈現圓形而且突出。❷眼睛下方隆起成弦月狀。❸鼻頭、下巴前端可以看到有些微內凹的曲線。❹嘴唇兩端看起來上揚。❺下巴前端的角度不明顯，看起來像是圓形。❻耳朵位置變得比眼睛高，而且形狀尖銳。❼後腦勺看起來也呈現尖銳形狀。

●廣角仰角的半側臉描繪順序

※由於廣角透視法仰視角度的臉部線條會出現極大的扭曲，因此眼睛、鼻子、嘴巴的大小、位置不會是相同的比例。這裡的解說僅只於「感覺上像是在這個位置」的目的，實際描繪時請當作參考即可。

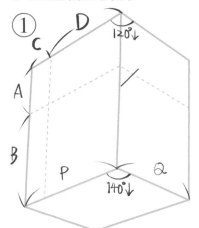

① 先描繪一個直方體。 是分隔臉部正面與側面的線條。縱向的虛線是標示臉部中心的線條，橫向的虛線則是將直方體的縱高分為 2 分之 1 的線條，同時也是眼睛的位置。

※各邊的比例如下，A：B＝3：7，C：D＝2：8，P：Q＝11：9

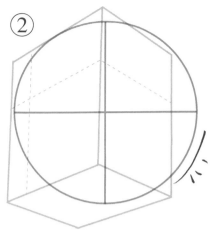

② 在立方體後面畫一個稍微突出的圓形。圓的中心點會有些偏離。

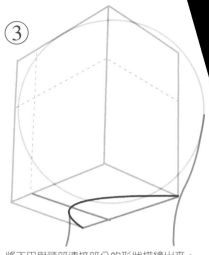

③ 將下巴與頸部連接部分的形狀描繪出來。描繪時將朝向臉部中心線彎曲成弓形。

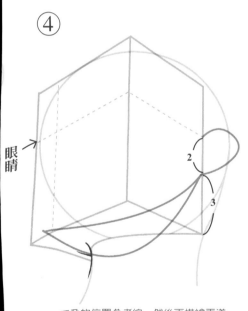

④ 描繪耳朵的位置參考線，然後再描繪兩道曲線由耳朵的根部朝向臉部中心線稍微前方的位置。頸部與下巴的輪廓線會交錯成為「Y」字形。

眼睛

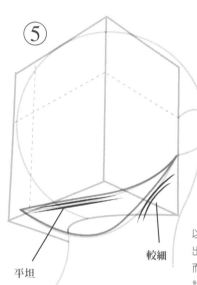

⑤

平坦

較細

⑥ 下巴的形狀大致上掌握出來後，就可以將額頭～下巴以線條連接起來。在這個階段線條曲線還是一樣接近直線也沒有關係。

正面的下巴形狀即使是仰角也不會變小。下巴的下方看起來像是浴缸的形狀。

以鳥的形狀為印象，將下巴底面的形狀描繪出來。將形狀調整成下巴前端那一側平坦，而耳朵那一側較細小。如果是仰視角度的話，描繪的重點在於下巴與下巴下方的交界部分會呈現平坦，不會變得較細小。

輪廓和臉頰

中年大叔的臉頰肌肉會因為年齡的增長而出現鬆垮，對於輪廓也會帶來變化。而這又會因為不同的臉部骨骼而有不同程度的變化，所以這就是描繪不同類型中年大叔時的重點所在。

描繪平坦五官時……五官的輪廓會顯得削瘦而且平坦

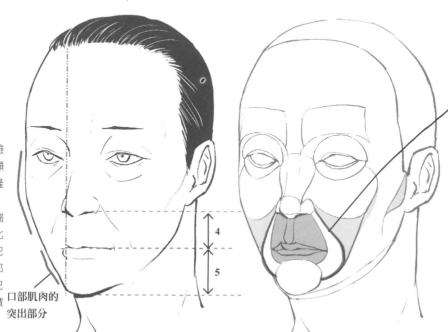

法令紋

隨著年齡增長而臉部顯得削瘦時，顴骨看起來會整個隆起。也因為如此，由額頭到下巴前端的輪廓線會顯得比較平坦。而且下巴因為會內縮到頸部的方向，所以嘴巴的位置看起來稍微低一些。

口部肌肉的突出部分

由鼻子兩側延伸的法令紋較明顯，這是平坦五官的特微之一。臉頰突出隆起，而其下方會比較容易形成陰影。只要意識到這個特徵，就能夠區隔與立體五官的描繪方式。

稍微朝向上方

由側面觀察平坦五官時，嘴唇會像是鳥喙一樣向外突出。如果上唇描繪得稍微朝上向外突出的話，看起來比較不會像是猿猴的臉，而給人威嚴可敬的印象。臉頰部分要畫上淺淺的法令紋。

陰影

圓潤

下巴以下的線條既長且緩和

平坦五官的人如果變瘦的話，耳朵附近就會容易形成陰影，但並不至於給人顴骨看起來過高的感覺。若是將輪廓特徵單純化，就會如同右圖所示。

如果臉上的皺紋都以相同的粗細描繪的話，看起來會給人相當老氣的印象。所以重點就在於挑選具有特徵的皺紋描繪，其他較細小的皺紋可以省略，或是以極細的線條描繪。

描繪立體五官時……下巴骨骼的突出部分會顯現在輪廓上

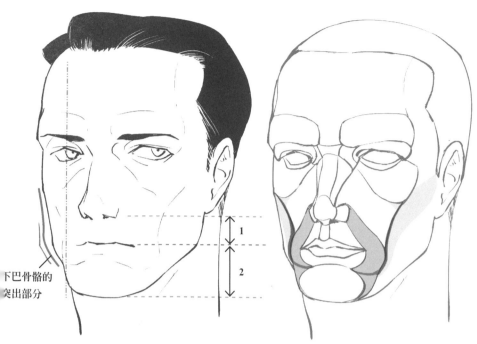

下巴骨骼的
突出部分

用來表現額頭與臉頰凹陷處的
線條,在半側臉的角度時,描
繪時要與輪廓線呈現左右對稱
的曲線。只要記得這個訣竅,
就能夠更容易的描繪出立體五
官中年大叔的半側臉。

隨著年齡增長而臉頰削瘦時,與平坦五官的中年大叔
不同,下巴的骨骼會向外突出。嘴巴看起來就會像是
落在鼻子與下巴之間較高的位置。

由顴骨延伸到口部的陰影非常的顯眼。若是將下巴朝向
上方呈現牛角形狀延伸的皺紋挑選出來描繪的話,看起
來會更有立體五官的感覺。

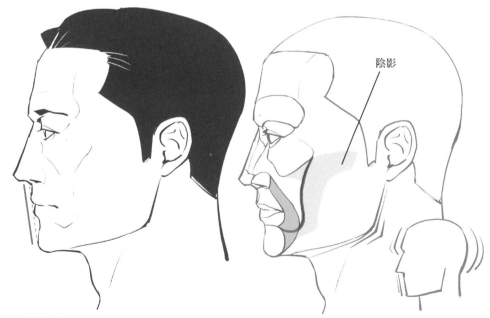

陰影

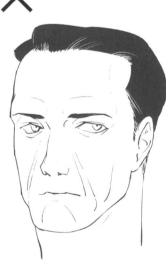

立體五官中年大叔的側臉。嘴唇的形狀要
控制在鼻下與下巴前端連接線的內側。只
要確實描繪出由顴骨到口部的線條,即使
省略不畫出法令紋,也可以充分地呈現出
中年大叔的感覺。

顴骨的形狀與平坦五官的差異相當大,立體五官的
臉頰上凹陷處的陰影非常明顯。若是將輪廓的特微
單純化呈現的話,就會如同右圖所示。

「中年大叔臉上好像都有法令
紋」,因此試著只憑想像描繪了
一條由眼睛連接到下巴的皺紋當
作範例。可以得知立體五官的中
年大叔與其描繪法令紋,不如挑
選顴骨~口部的陰影來描繪,看
起來會更有感覺。

平坦五官的變化型

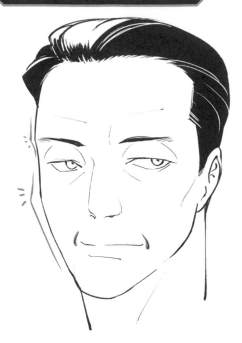

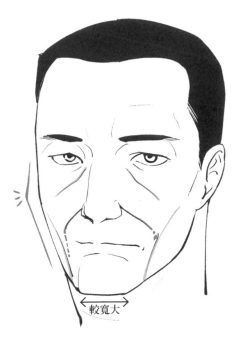

←較寬大→

帥氣的平坦五官中年大叔。雖然顴骨向外隆起,但相對的下巴顯得較小。在眉目之間稍微加上一些起伏,讓眼睛看起來更為深邃立體,比較能夠呈現帥氣的形象。將法令紋描繪成嘴角兩側既淺又短的線條,就不會顯得過於老氣。

硬漢形象的中年大叔。雖然將顴骨描繪成向外突出,但下巴前端也稍微加粗的話,即使是平坦五官也能營造出男子漢的印象。法令紋雖然描繪得較明顯,卻容易給人溫和的印象,因此要再加上臉頰削瘦的線條,以及眼睛下方的斜向皺紋,讓表情看起來更加精實老練。

立體五官的變化型

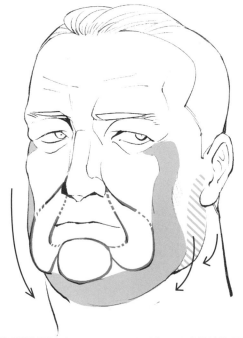

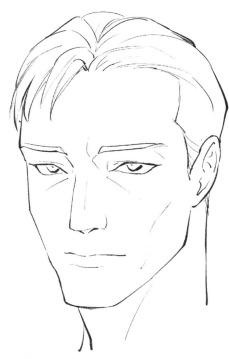

充滿威嚴的肥胖臉型中年大叔。在臉頰凹陷處的線條外側,有一整塊肥肉由眼尾延伸下來(灰色部分)。此外,耳朵下方也有肥肉堆積成為2層(斜線部分)。

充滿知性印象的立體五官中年大叔。省略掉下唇周圍的線條,可以減少粗壯感,加強知性的人物氣氛。如果再將眼睛簡化變形成較銳利的話,搭配起來會更理想。

描繪華麗五官的中年大叔時

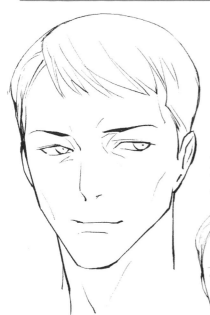

這是以年輕人的外形輪廓為基礎，將臉部上下稍微拉長，而且鼻子以西方人的風貌（鷹勾鼻）呈現的類型。看起來會比左圖的基本類型年紀稍大。由臉頰連接到下巴的線條，接近平坦五官中年大叔的形狀。

只要將額頭、眼睛周圍及臉頰的皺紋拿掉，就成為年輕人了。

臉部修長的華麗五官中年大叔的側臉。鼻子的根部要確實呈現內凹的形狀，鼻頭則要像老鷹的口喙一樣朝向下方。下巴也要略為向內側縮入。

時常出現在少女漫畫及以女性為對象的電玩遊戲中的華麗五官中年大叔，基本上輪廓與年輕人相同。只是將眉毛形狀加上一些彎曲角度，然後在額頭適量地加上彷彿是皺著眉頭而形成的皺紋。如此便能營造出更像是中年大叔的感覺。

請注意描繪華麗五官的中年大叔側臉的時候，鼻子並不會向上方尖銳突起。鼻尖朝向上方是鼻軟骨還很柔軟的小孩子才有的特徵，雖然是華美炫麗的長相，但這部分還是要符合實際的年齡來設定。

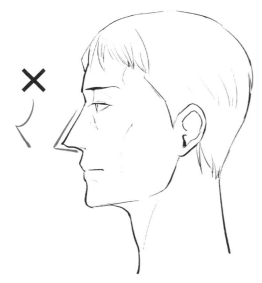

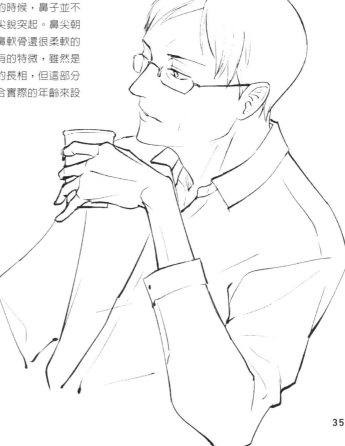

| Point | ・臉上的皺紋要減到最低限度
・鬆開衣領，露出頸部的線條
・手腕及手指要寫實描繪 |

為了要將華麗五官中年大叔的美男子形象發揮到最大，必須要將臉上的皺紋控制在最小限度。取而代之的是頸部上要描繪皺紋，而且要寫實描繪骨骼、肌肉形狀都浮現在外觀的手部及手臂，這樣才能表現出符合中年大叔的形象。

眼睛

眼睛是藉以表達中年大叔的心情或感情的重要部位。依照描繪的方法不同,可以呈現出溫和的目光,也可以是強力的視線,甚至是冷淡的眼神等等,各種不同類型的表現方式。

掌握眼睛的形狀

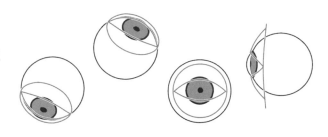

● 眼睛是如巨蛋球場形狀的突出部位

眼睛是在頭骨的凹陷部分(眼窩)如巨蛋球場形狀的向外突出部位。上下眼瞼就像是球場上可以開關的曲面屋頂般的形狀,而且會依照臉部的角度而呈現不同的外觀。

● 朝向上方(仰角)

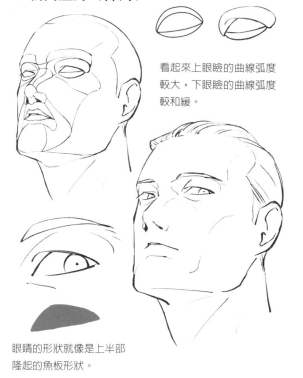

看起來上眼瞼的曲線弧度較大,下眼瞼的曲線弧度較和緩。

眼睛的形狀就像是上半部隆起的魚板形狀。

● 朝向下方(俯瞰)

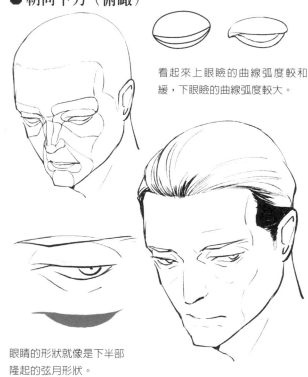

看起來上眼瞼的曲線弧度較和緩,下眼瞼的曲線弧度較大。

眼睛的形狀就像是下半部隆起的弦月形狀。

● 半睜眼的狀態

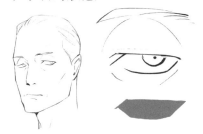

眼睛半開半閉的狀態,上眼瞼接近平坦的形狀,眼睛看起來像是船型。

● 立體五官與平坦五官的眼睛差異

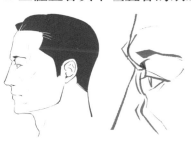

立體五官在眉毛與臉頰之間會有一個大凹陷處,整體印象就好像是隕石坑的底部出現一個巨蛋球場狀的眼睛感覺。

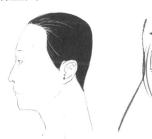

平坦五官的眉毛與臉頰之間形狀平坦,就好像是巨蛋球場狀的眼睛突出於平地之上的感覺。

● 眼睛的陰影

立體五官

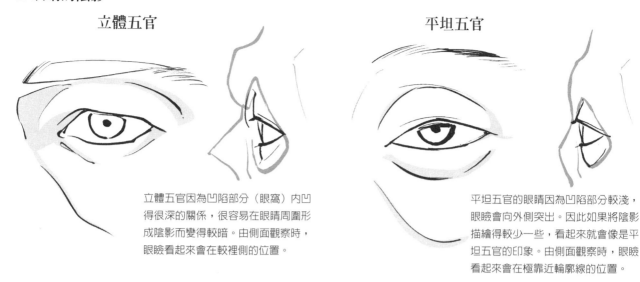

立體五官因為凹陷部分（眼窩）內凹得很深的關係，很容易在眼睛周圍形成陰影而變得較暗。由側面觀察時，眼瞼看起來會在較裡側的位置。

平坦五官

平坦五官的眼睛因為凹陷部分較淺，眼瞼會向外側突出。因此如果將陰影描繪得較少一些，看起來就會像是平坦五官的印象。由側面觀察時，眼瞼看起來會在極靠近輪廓線的位置。

● 眼頭與眼尾的位置

眼睛不管怎麼運動，眼頭和眼尾的位置都不會改變。只有因為眼瞼及周邊的肌肉位置偏上、下而形成吊眼梢或是下垂眼而已。

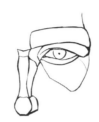

如果上眼瞼只以一條線呈現的話，不容易做表情上的描寫。雖然眼頭在畫面表現上有時會被省略，但至少要正確的掌握住眼頭的位置。

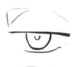
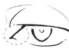

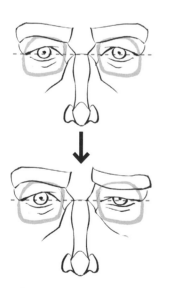

當角色做出眼睛左右不對稱的表情時，左右眼睛的大小看起來會不一樣。但是眼頭與眼尾的位置仍然不會改變，瞳孔（眼睛的黑色部分）的高度也要保持左右相同。即使是正面以外的角度，眼頭、瞳孔、眼尾之間的位置關係都是一樣不會有任何改變。

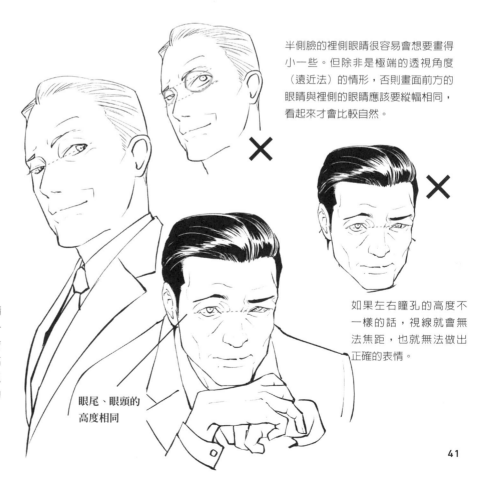

半側臉的裡側眼睛很容易會想要畫得小一些。但除非是極端的透視角度（遠近法）的情形，否則畫面前方的眼睛與裡側的眼睛應該要縱幅相同，看起來才會比較自然。

眼尾、眼頭的高度相同

如果左右瞳孔的高度不一樣的話，視線就會無法焦距，也就無法做出正確的表情。

● 簡化變形（三白眼）

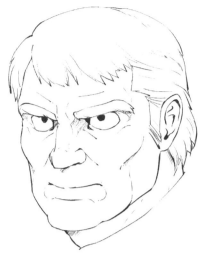

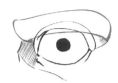

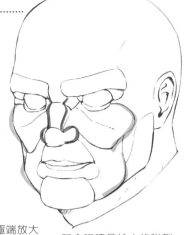

描繪一個足以填滿整個頭骨凹陷部分（眼窩）的大圓眼珠，但稍微會被眉毛底部的肌肉遮蓋住。

因為眼睛被極端放大的關係，眉毛也隨之變成較粗的形狀。將眉頭的眉毛省略，但稍微描繪眉尾的眉毛看起來較自然。

配合眼睛帶給人的強烈印象，鼻子與臉頰、下巴也要描繪成既粗大且強而有力的形狀。

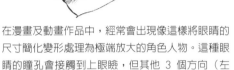

在漫畫及動畫作品中，經常會出現像這樣將眼睛的尺寸簡化變形處理為極端放大的角色人物。這種眼睛的瞳孔會接觸到上眼瞼，但其他 3 個方向（左右及下方）都是留白，所以被稱為三白眼。

圓形眼睛的三白眼。眉毛的陰影落在眼睛周圍，形成獨特的魄力。這種眼睛形狀與帶有帽舌能夠強調眼睛周圍陰影的帽子搭配性很好。

眼睛下方有眼袋的三白眼。除了頑固之外，還給人神經質的印象。這種眼睛與漫畫中形狀具有特徵的眉毛搭配性很好。

魚板形狀的三白眼除了有魄力之外，還帶了一點詼諧的印象。

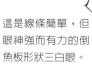

這是線條簡單，但眼神強而有力的倒魚板形狀三白眼。

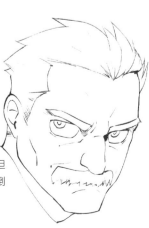

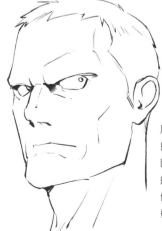

眉毛很淡的三白眼，如果眼睛是深邃立體的話，整體比例看起來會比較均衡。

● 簡化變形（銳利眼神）

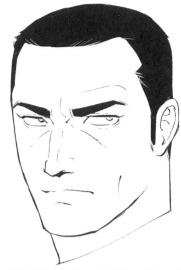

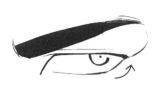

將下眼瞼向上拉抬，並讓眼尾變細，表現出恰到好處的年齡增長感。

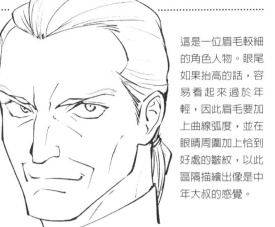

這是一位眉毛較細的角色人物。眼尾如果抬高的話，容易看起來過於年輕，因此眉毛要加上曲線弧度，並在眼睛周圍加上恰到好處的皺紋，以此區隔描繪出像是中年大叔的感覺。

要以立體五官的皺紋及陰影的形狀為基礎。眼尾的皺紋會有朝向上方的傾向。

真實生活的中年大叔眼尾是下垂的，但漫畫及動畫作品中卻常有經過簡化變形讓眼尾不會呈現下垂，眼神銳利的中年大叔活躍在其中。

眼睛下方的斜向皺紋是因為受到頭骨凹凸形狀的影響造成。

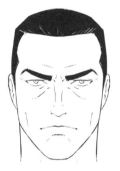

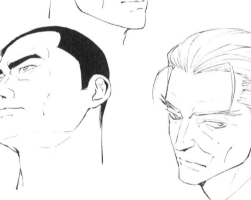

由 3 個不同方向觀察的眼神銳利中年大叔。雖然眼睛有經過極端的簡化變形處理，但鼻子、臉部輪廓及臉頰形狀會比較偏向寫實版的中年大叔。

眉毛纖細、眼神銳利的 3 種不同類型中年大叔。下巴較細，看起來像美男子，可以說是華麗五官中年大叔的其中一種類型。

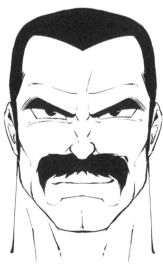

眉毛與眼睛整個連接成一起，相當有漫畫表現的風格。

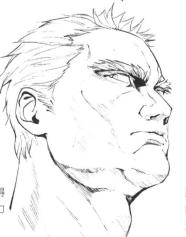

這是將眉毛描繪得更粗硬，使得魄力大增的變化型。

將眉毛調整為極粗的造型，也是一種漫畫風格的魅力。

鼻子

相信有很多人都會有沒辦法確實掌握鼻子形狀的困擾。特別是中年大叔的鼻子相對於年輕人更有存在感，因此更需要確實熟練掌握鼻子形狀的描繪方法。

用球和積木塊掌握鼻子形狀

藉由 3 個球體組合成為鼻頭形狀，並以方塊當作鼻梁與眉間的形狀，會較容易掌握鼻子的立體感。只要調整球體或方塊的尺寸，不管是寬大的鼻子或細窄的鼻子都能夠分別描繪出來。

將三個球組合在一起就成了鼻子形狀

眉間的部分就像是屋簷雨遮的形狀。

用來當作鼻子底面的方塊。由正下方觀察時會呈現 M 字形，由側面觀察則會呈現低矮的三角形。

立體　平坦

用來當作鼻梁的方塊。年輕人或平坦五官的中年大叔是梯形，而立體五官的中年大叔則是接近四角形。

● 不同角度所形成的外觀變化

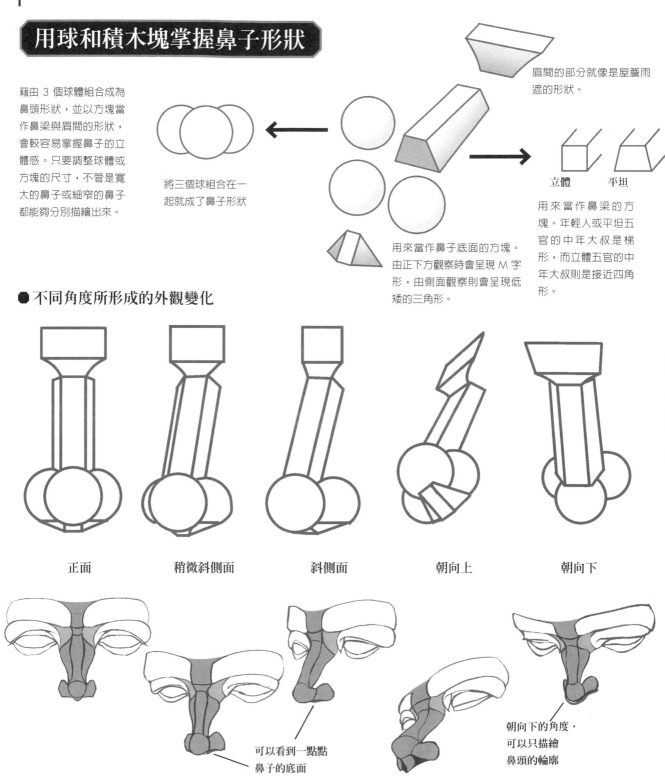

正面　　　　稍微斜側面　　　　斜側面　　　　朝向上　　　　朝向下

可以看到一點點鼻子的底面

朝向下的角度，可以只描繪鼻頭的輪廓

描繪中年大叔與年輕人的鼻形差異

與年輕人相較之下

· 鼻頭的位置較低
· 鼻頭的形狀較圓潤
· 鼻梁的線條分明

如果是五官立體的中年大叔，鼻梁的線條要用兩條線描繪。

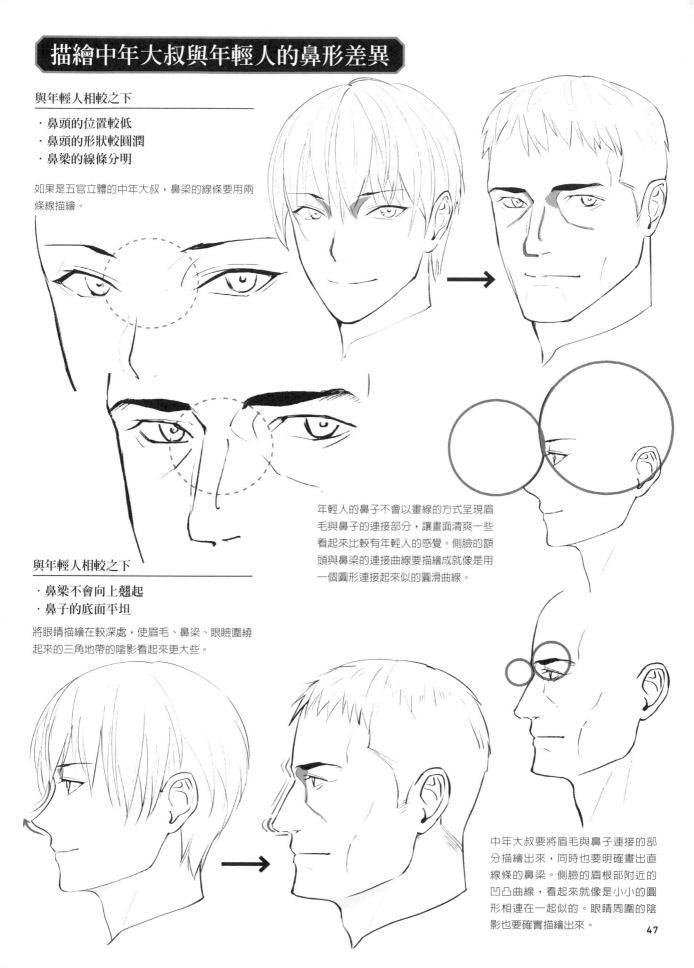

年輕人的鼻子不會以畫線的方式呈現眉毛與鼻子的連接部分，讓畫面清爽一些看起來比較有年輕人的感覺。側臉的額頭與鼻梁的連接曲線要描繪成就像是用一個圓形連接起來似的的圓滑曲線。

與年輕人相較之下

· 鼻梁不會向上翹起
· 鼻子的底面平坦

將眼睛描繪在較深處，使眉毛、鼻梁、眼瞼圍繞起來的三角地帶的陰影看起來更大些。

中年大叔要將眉毛與鼻子連接的部分描繪出來，同時也要明確畫出直線條的鼻梁。側臉的眉根部附近的凹凸曲線，看起來就像是小小的圓形相連在一起似的。眼睛周圍的陰影也要確實描繪出來。

描繪不同類型的鼻子

● 立體五官（帥氣角色）···鼻梁的線條描繪分明

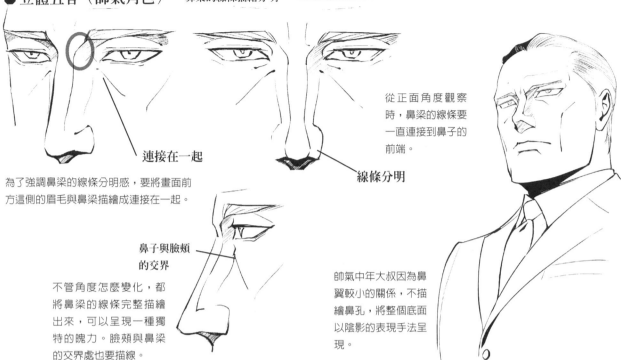

連接在一起

為了強調鼻梁的線條分明感，要將畫面前方這側的眉毛與鼻梁描繪成連接在一起。

鼻子·與臉頰的交界

不管角度怎麼變化，都將鼻梁的線條完整描繪出來，可以呈現一種獨特的魄力。臉頰與鼻梁的交界處也要描線。

從正面角度觀察時，鼻梁的線條要一直連接到鼻子的前端。

線條分明

帥氣中年大叔因為鼻翼較小的關係，不描繪鼻孔，將整個底面以陰影的表現手法呈現。

● 立體五官（粗鼻子）···鼻梁與鼻翼的隆起要描繪清楚

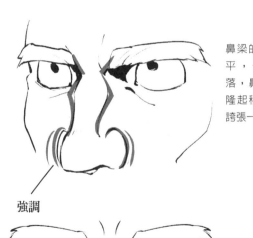

鼻梁的線條凹凸不平，一點也不俐落，鼻頭與鼻翼的隆起程度要描繪得誇張一點。

強調

×

請注意，如果只將鼻子前端及畫面前方這一側的鼻翼拉長的話，看起來就會變成平面的鼻子。描繪時請意識到第 46 頁介紹的球體及方塊構造。

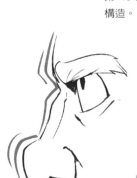

圓潤

正面的臉孔要將鼻子前端的圓形隆起明確描繪出來。

由側面觀察時，鼻子前端的突出部分，以及鼻梁～額頭的凹凸形狀要描繪得更誇張一些。

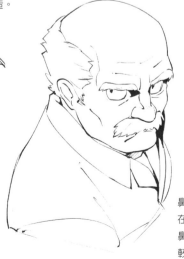

鼻梁較粗的中年大叔，在稍微俯瞰的角度時，鼻子的形狀看起來會比較銳利。

●較塌的鼻子…將鼻梁省略不畫，看起來就會比較塌

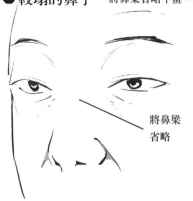

將鼻梁
省略

將鼻梁描繪出來的話，看起來就會成為稍有高度的鼻型。如果要描繪塌鼻子的話，可以將鼻梁的線條省略，只以鼻翼表現。

塌鼻子的鼻頭會朝向上方，所以鼻孔看起來較大也較明顯。

雖然說鼻頭會朝向上方，但與年輕人挺翹的鼻型不同，呈現圓弧狀。

●較高的鼻子（鷹勾鼻）…鼻子的根部會在較高的位置

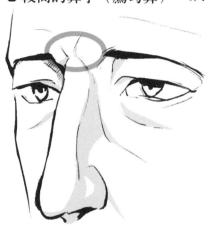

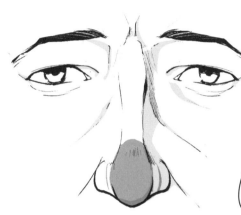

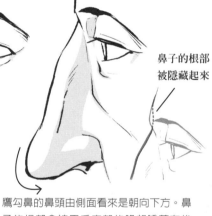

鼻子的根部
被隱藏起來

鷹勾鼻的鼻根在眉間高度附近的位置。在鼻根處描繪皺紋，就可以和一般的鼻子形狀做出區隔。

鼻頭是縱長的橢圓形，描繪時要意識到如雞蛋般的形狀。

鷹勾鼻的鼻頭由側面看來是朝向下方。鼻子的根部會被眉毛底部的隆起隱藏在後面。

Point

鼻子的形狀不是三角形，而是梯形的柱子

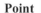

鼻梁的線

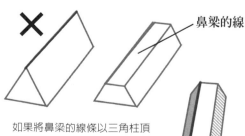

如果將鼻梁的線條以三角柱頂點的感覺描繪，就無法呈現出寫實的中年大叔鼻型。描繪時請意識到如梯形柱子般的感覺。

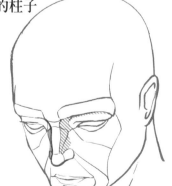

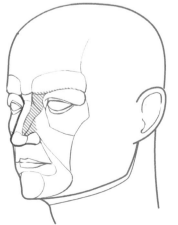

● 不同類型的比較 ⋯⋯⋯⋯⋯⋯⋯⋯⋯⋯⋯⋯⋯⋯⋯⋯⋯⋯⋯⋯⋯⋯⋯⋯⋯⋯⋯⋯⋯⋯⋯⋯⋯⋯⋯⋯

鷹勾鼻　　　　　　　　塌鼻子（圓鼻）　　　　　尖挺鼻子

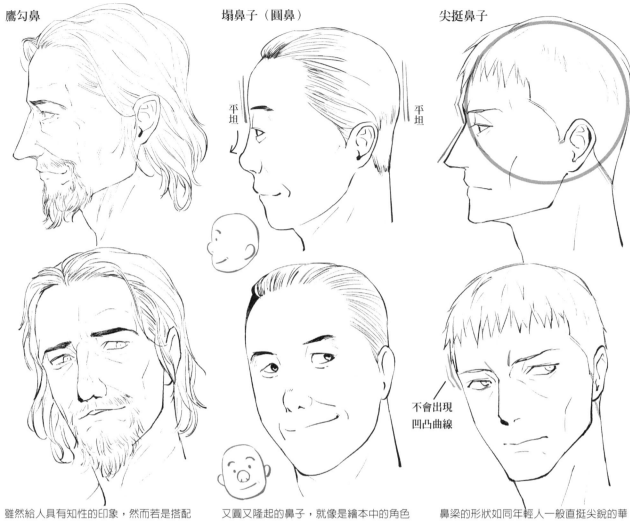

平坦　　　　　　　　　　　　　平坦

不會出現
凹凸曲線

雖然給人具有知性的印象，然而若是搭配沒有亮部（光線的描寫）的眼睛，就會表現出冷酷及狡猾的感覺。

又圓又隆起的鼻子，就像是繪本中的角色一般。與上眼瞼較厚的圓眼搭配性很好。

鼻梁的形狀如同年輕人一般直挺尖銳的華麗五官中年大叔。如果將額頭的凹凸形狀描繪得和緩一些，如此與線條簡單的鼻子之間的比例均衡會更理想。

Point

鼻孔的表現方法

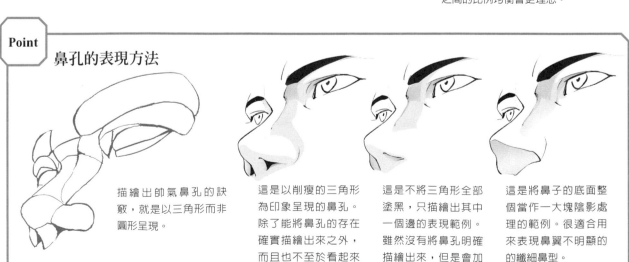

描繪出帥氣鼻孔的訣竅，就是以三角形而非圓形呈現。

這是以削瘦的三角形為印象呈現的鼻孔。除了能將鼻孔的存在確實描繪出來之外，而且也不至於看起來太過不雅觀。

這是不將三角形全部塗黑，只描繪出其中一個邊的表現範例。雖然沒有將鼻孔明確描繪出來，但是會加上陰影呈現。

這是將鼻子的底面整個當作一大塊陰影處理的範例。很適合用來表現鼻翼不明顯的纖細鼻型。

鼻子周圍的陰影畫法

● 基本的陰影描繪方式

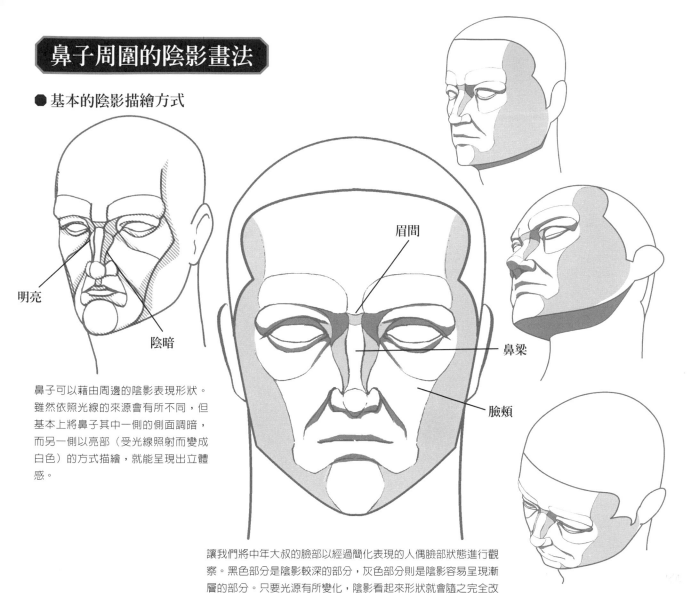

明亮

陰暗

眉間

鼻梁

臉頰

鼻子可以藉由周邊的陰影表現形狀。
雖然依照光線的來源會有所不同,但
基本上將鼻子其中一側的側面調暗,
而另一側以亮部(受光線照射而變成
白色)的方式描繪,就能呈現出立體
感。

讓我們將中年大叔的臉部以經過簡化表現的人偶臉部狀態進行觀
察。黑色部分是陰影較深的部分,灰色部分則是陰影容易呈現漸
層的部分。只要光源有所變化,陰影看起來形狀就會隨之完全改
變,請參考第 31 頁的內容。

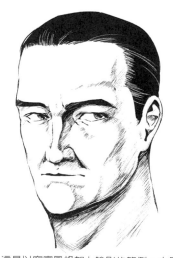

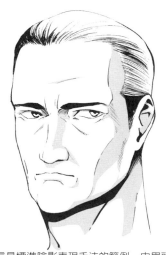

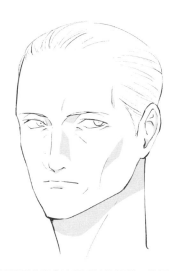

這是以寫實風格加上陰影的範例。由眉頭
連接到鼻梁的部分特別容易變暗,所以要
描繪成黑色。另外要在鼻翼加上陰影,以
便突顯鼻頭的圓形隆起部分。

這是標準陰影表現手法的範例。由眉頭
連接到鼻梁的部分以斜線表現出陰影,
鼻子的側面則使用網點紙加上陰影。

這是精簡型的陰影表現手法的範例。使用
網點紙在眉毛附近以及鼻梁加上淡淡的陰
影,鼻梁的另一側則因為亮部處理的關
係,使得鼻翼的形狀變得幾乎看不見。

51

嘴巴

嘴巴的描繪除了運用在中年大叔說話的場景之外，像是叼著香菸、飲酒等
動作，也是增加說服力的重要部位。

符合中年大叔形象的嘴部動作與皺紋變化

舉例來說，這是嘴裡咬著一支筆，很有中年大叔感的動作。
由於嘴唇嘟起的關係，強調出嘴唇的厚度。如果再輕輕地畫
出下唇的皺紋以及延伸到下巴的皺紋，看起來會更像中年大
叔。讓畫面效果更佳的訣竅，就是能夠配合嘴巴的動作將皺
紋的變化掌握出來。

● 嘴裡咬著雪茄

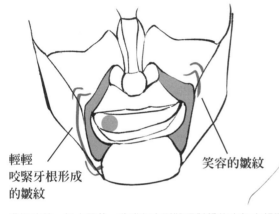

輕輕
咬緊牙根形成
的皺紋

笑容的皺紋

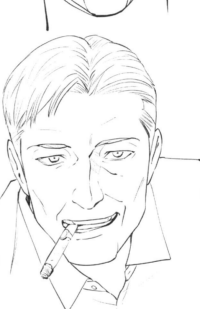

嘴裡咬著一根大雪茄，造成左右形狀不對稱的中年大叔嘴
巴。描繪時要意識到皺紋的形狀也是左右不對稱的。

不像細卷香菸會有叼在嘴唇上
的動作，像這樣輕輕咬在嘴裡
的樣子，更能呈現壞壞中年大
叔的帥氣感覺。

● 飲酒姿勢

想要營造出「正在
飲酒」的感覺，只
要將下唇描繪成稍
微較上唇向前方突
出的姿態即可。

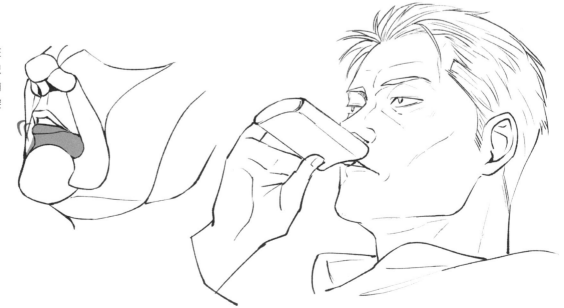

●打個大呵欠

張大嘴打個大呵欠的表情。如果描繪臉頰上凹陷處的皺紋而非法令紋的話，就不會顯得太老。嘴巴兩側的皺紋也要輕輕地描繪上去。

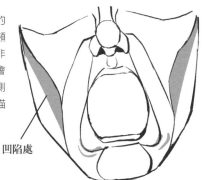

回陷處

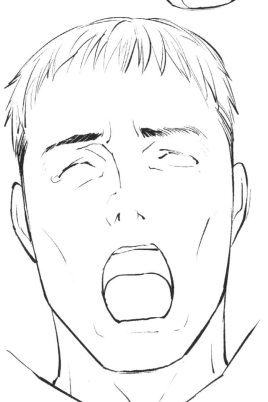

●張口扒飯

將臉頰上的陰影輕輕地描繪上去。眉毛抬高，左右眉毛的空間擴展開來，呈現弓形的曲線弧度。

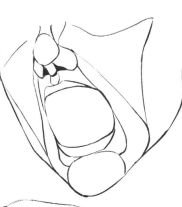

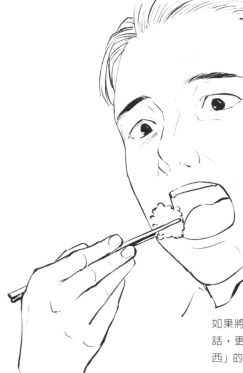

如果將視線注視著食物的話，更能強調「正在吃東西」的感覺。

Point

上下的牙齒要如何描繪？

臉部朝下或朝上的時候，牙齒的外觀形狀看起來會不一樣。描繪時能夠意識到這點會更好。

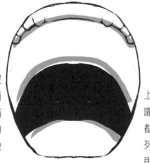

如果牙齒排列沒有呈現弧形，而且所有牙齒都描繪成相同寬度的話，看起來會像是暴牙的感覺。

朝向上（仰角）

上排的牙齒、喉嚨的深處、舌頭都會呈現拱形排列，下排的牙齒則無法看見。

朝向下（俯瞰）

描繪牙齒的細節時省略正面的部分，只將弧形兩側的 2～3 顆牙齒畫出來，看起來畫面會比較清爽簡潔。

只看得到一點點上下排牙齒，拱形朝向下方。而且舌頭的面積看起來比較大。

53

耳朵

耳朵雖然是比較低調的部位，但如果確實描繪的話，可以增添畫面的說服力。很多人會覺得「構造複雜好難畫」，其實只要能夠掌握訣竅，就能簡單地描繪出來。

用「A」和「y」即可畫出寫實的耳朵

年輕角色的耳朵經常會簡化變形描繪成簡單的形狀，但中年大叔的耳朵如果描繪的稍微寫實一些會更有氣氛。耳朵的構造看起來很複雜，然而只要記住「A」與「Y」的組合，相信就能夠輕鬆描繪出來。

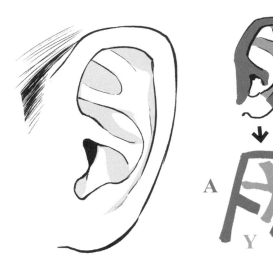

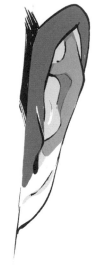

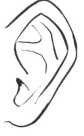

配合不同類型的角色個性，改變耳朵的形狀也不錯（於第 56 頁詳細說明）。

年輕人的耳朵甚至可以簡化變形成以 6 字形描繪。

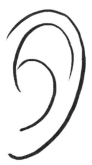

由正面觀察的耳朵同樣也以 A 與 Y 字形來分別描繪，就能輕易掌握。

● 耳朵的位置參考

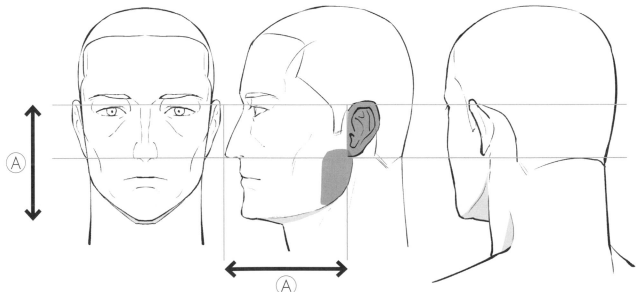

耳朵的高度大約是在眼睛～鼻子之間。耳朵的前端會比耳朵根部再稍微向外突出，因此由正面觀看時會落在眉毛的高度。

側臉的鼻子～耳朵根部的距離，與正面的眉毛～下巴的距離都同樣是Ⓐ。如果將腮部的下巴描繪成像是耳朵下面還有一個耳朵般的感覺，看起來會更加寫實。

由後方觀察時，若以眼睛～鼻子的間隔（就是眼睛～下巴約 2 分之 1）當作參考，會比較容易掌握正確的位置。

●掌握耳朵與肩部位置的方法

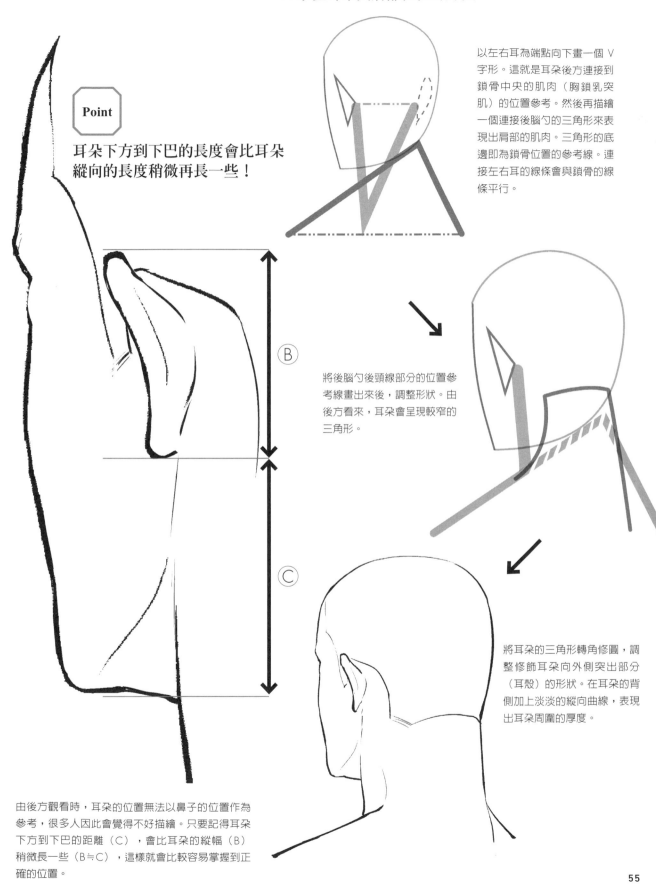

以左右耳為端點向下畫一個 V 字形。這就是耳朵後方連接到鎖骨中央的肌肉（胸鎖乳突肌）的位置參考。然後再描繪一個連接後腦勺的三角形來表現出肩部的肌肉。三角形的底邊即為鎖骨位置的參考線。連接左右耳的線條會與鎖骨的線條平行。

Point

耳朵下方到下巴的長度會比耳朵縱向的長度稍微再長一些！

Ⓑ

Ⓒ

將後腦勺後頸線部分的位置參考線畫出來後，調整形狀。由後方看來，耳朵會呈現較窄的三角形。

將耳朵的三角形轉角修圓，調整修飾耳朵向外側突出部分（耳殼）的形狀。在耳朵的背側加上淡淡的縱向曲線，表現出耳朵周圍的厚度。

由後方觀看時，耳朵的位置無法以鼻子的位置作為參考，很多人因此會覺得不好描繪。只要記得耳朵下方到下巴的距離（C），會比耳朵的縱幅（B）稍微長一些（B≒C），這樣就會比較容易掌握到正確的位置。

描繪不同類型耳朵的要訣

● 耳垂的形狀可以表現出人物個性

曲線圓滑型　　　　　略帶尖角型

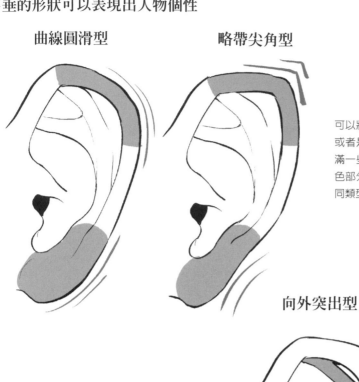

可以將耳朵的上部描繪的圓潤一些，或者是尖銳一些。耳垂也可以畫得飽滿一些，或是服貼一些。只要改變灰色部分的形狀，就能描繪出每個人不同類型的耳朵形狀。

向外突出型　　　　福耳

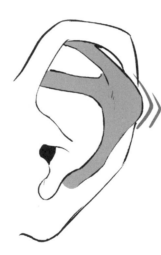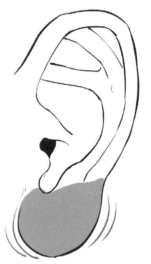

有些人的耳朵極具特徵，像是耳朵內側的ㄚ字部分會向外突出，或者是耳垂特別碩大等等。

餃子耳

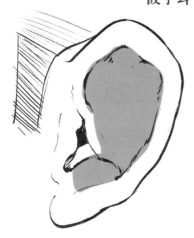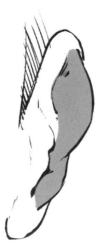

如果是長年累月進行如柔道等格鬥技的人，ㄚ字部分甚至會膨脹隆起到看起來像是餃子一般的形狀。描繪全身肌肉的健壯中年大叔角色時，加上這樣的特徵似乎也不錯。

● 以耳朵向外凸的狀態增添變化

標準型

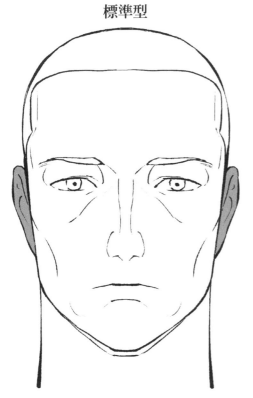

由正面觀看時，標準的耳朵看起來較
服貼。

外凸型

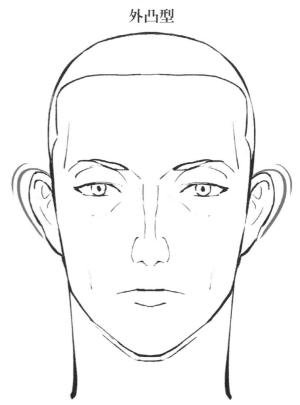

向外側突出的立耳比較適合細長臉型
的角色。

福耳型

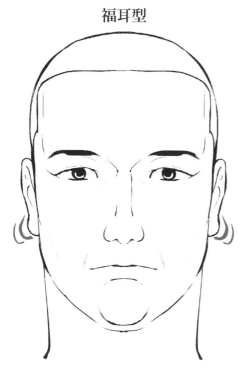

只有耳垂朝向外側突出的福耳。適合
看起來很有威嚴的中年大叔。

一邊看著雜誌，一邊掏著耳朵，不知不覺掏得
太深的中年大叔。描繪時讓一隻眼睛的注意力
放在別的事物，而另一隻眼睛則配合掏耳朵的
動作閉上，如此更能營造出氣氛。

中年大叔的表情

配合不同的情境，畫出各式表情的中年大叔。一起思考如何將中年大叔的表情畫得更加生動鮮活吧！

開心的表情

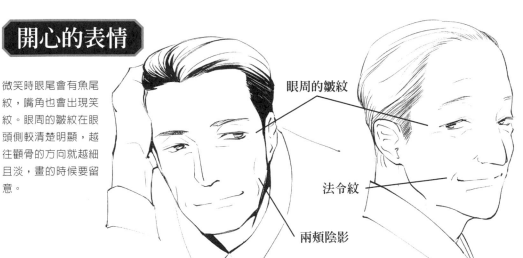

微笑時眼尾會有魚尾紋，嘴角也會出現笑紋。眼周的皺紋在眼頭側較清楚明顯，越往顴骨的方向就越細且淡，畫的時候要留意。

眼周的皺紋

法令紋

兩頰陰影

嘴邊的笑紋，會因五官立體或扁平而有不同的畫法。五官立體的話，就用兩頰上的陰影線條表現。五官扁平的話，就用法令紋表現。

● 利用眼周～嘴邊的皺紋表現笑容

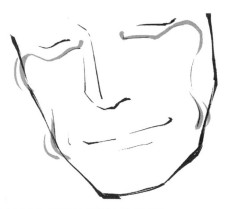

畫眼周皺紋時，想像成要將顴骨的外圍框起來，就會很好畫。在畫抿嘴笑的笑容時，要確實將嘴巴兩端會鼓起的點也畫出來。

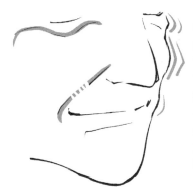

平坦五官的臉，眼瞼肌肉會容易下垂，所以眼睛下方的淚袋形狀要畫得突出飽滿一些。法令紋在中段處稍微省略的話，會給人比較年輕的感覺。

● 將張嘴時的皺紋畫得更傳神的訣竅

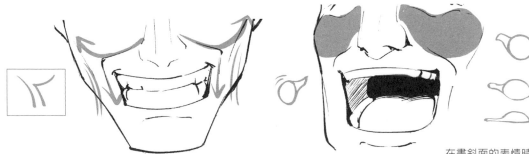

「く」字形的笑紋，會從鼻翼處朝耳朵向上勾起，再折向嘴角旁。將「く」字外側的皺紋也畫出來的話，更能強調臉部的動作。

在畫斜面的表情時，要以立體概念畫皺紋。想像臉頰的肉像圓形湯匙般地鼓起，然後在其上下方會形成皺紋。

● 不同類型的開心表現

眼睛瞪得很大，只有嘴巴在笑，看起來充滿魄力。像這樣的笑容，若在眉毛之間加上皺紋的話，更能強調力量感。

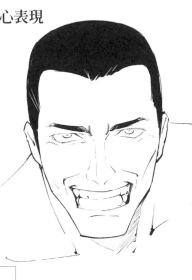

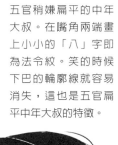

將眼睛下方皺紋畫得略呈直線狀，突顯出幹練感。在畫「く」字形的嘴角皺紋時，將之畫得更上揚的話，更給人無所畏懼的印象。

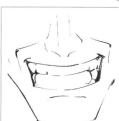

牙齒和牙齦不須全部畫出來，省略容易被光線照到的正面部分，看起來才自然。

五官稍嫌扁平的中年大叔。在嘴角兩端畫上小小的「八」字即為法令紋。笑的時候下巴的輪廓線就容易消失，這也是五官扁平中年大叔的特徵。

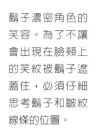

鬍子濃密角色的笑容。為了不讓會出現在臉頰上的笑紋被鬍子遮蓋住，必須仔細思考鬍子和皺紋線條的位置。

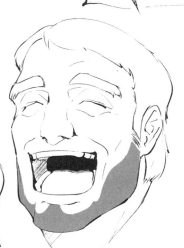

將左圖鬍子去掉後，用來當作範例。可以清楚看出，在畫嘴巴四周的皺紋及顴骨上的皺紋時，都沒有被鬍子遮蓋（灰色的部分為鬍子）。

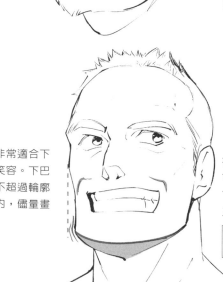

豪爽角色非常適合下巴抬起的笑容。下巴前端要在不超過輪廓線的範圍內，儘量畫得尖翹些。

在描繪形狀時，可以想像下巴底下有個扁扁的倒三角形。

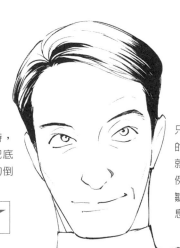

只在鼻翼旁和其中一邊的嘴角處畫上法令紋，就會顯得較年輕的範例。只有一邊的嘴角有皺紋，略帶虛無的氣息。

驚嚇的表情

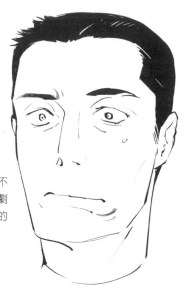
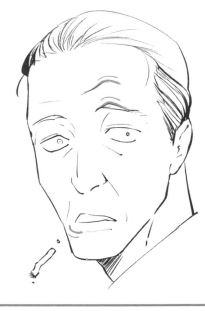

驚嚇的表情

- ·眉毛往上抬
- ·瞪大眼睛
- ·嘴角朝下彎曲

眉毛抬高，眼睛睜大到瞳孔碰不到眼瞼線條的程度，這就是喜劇式的驚訝表情。可以畫上小小的汗珠，增添慌張焦急的感覺。

只有一邊的眉毛向上挑起，其中一邊的嘴唇朝下抽搐，顯露出驚愕的樣子。左右眼睛畫得不一樣大，更有喜劇式的誇張感。

Point

確實畫出嘴唇下方的「W 型皺紋」

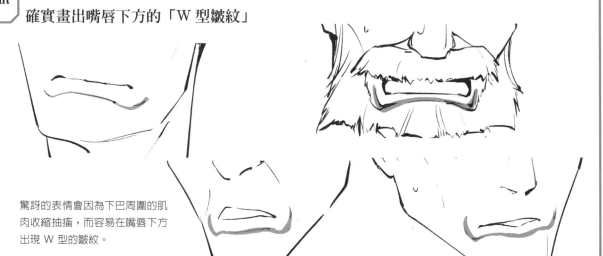

驚訝的表情會因為下巴周圍的肌肉收縮抽搐，而容易在嘴唇下方出現 W 型的皺紋。

嚴肅的驚訝表情則是⋯

- ·眉眼會擠在一起
- ·眉頭或眼周出現皺紋

立體五官中年大叔的嚴肅驚訝表情。和憤怒的表情很相近，而與喜劇式的驚訝表情相比，眉眼間的距離比較狹窄。

五官扁平中年大叔之帶有焦慮感的驚訝表情。眼頭或眼周出現十分明顯的皺紋。

憤怒的表情

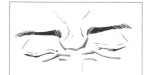

想像成在兩眼正中間，畫放射狀「＊」的感覺。

喜劇式

嚴肅

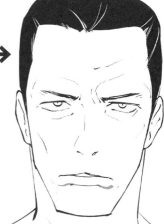

只有一邊的嘴角上揚，而另一邊的鼻翼清楚畫出線條。將壓抑怒氣的表情畫得左右不對稱，更能表現出氣到快抽筋的感覺。

畫成鬥雞眼或是咬牙切齒貌，便是喜劇風格的憤怒表情。要畫出嚴肅感時，最好不要畫成鬥雞眼。

在畫斜側臉時，若在鼻梁的另一側畫上陰影，就算表情動作不多，也能表現出憤怒的樣子。

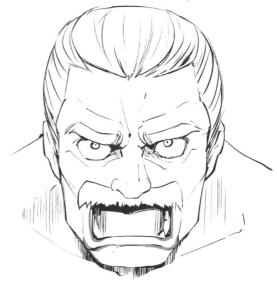

在畫緊閉的嘴型時，比起直直的一條橫線，將線條畫成富士山型，表情看起來會更豐富。

憤怒大吼的嘴型和笑容的嘴型，兩者在作畫時很難區分清楚。可以稍微誇張地將嘴唇兩端往下拉，在口中或周圍的陰影處加上排線，便能表現出激烈的感覺。

Point

將眉頭想像成漩渦

將憤怒時的眉頭皺紋，想像成旋轉中的漩渦，表情會更加生動。若將眉毛的毛髮流勢也順著漩渦方向畫，效果會更加顯著。

悲傷的表情

要是中年大叔只會哭個沒完，總讓人覺得有點幼稚。眼淚只能用在特別精選的場面中，畫出「掩飾哀傷的舉止」，更能顯出戲劇效果。

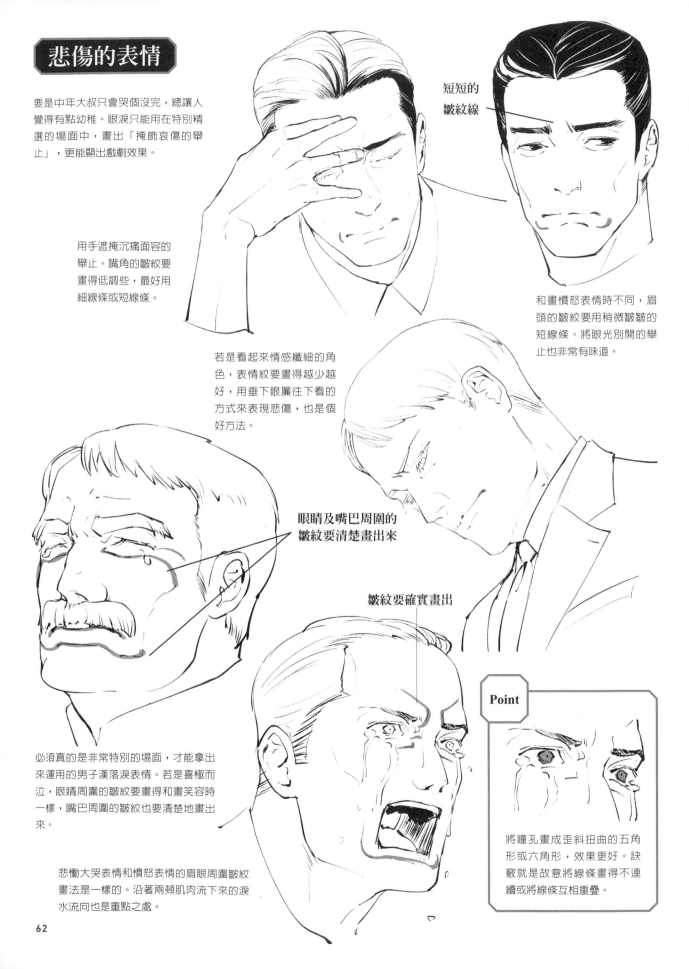

短短的皺紋線

用手遮掩沉痛面容的舉止。嘴角的皺紋要畫得低調些，最好用細線條或短線條。

和畫慣怒表情時不同，眉頭的皺紋要用稍微皺皺的短線條。將眼光別開的舉止也非常有味道。

若是看起來情感纖細的角色，表情紋要畫得越少越好，用垂下眼簾往下看的方式來表現悲傷，也是個好方法。

眼睛及嘴巴周圍的皺紋要清楚畫出來

皺紋要確實畫出

必須真的是非常特別的場面，才能拿出來運用的男子漢落淚表情。若是喜極而泣，眼睛周圍的皺紋要畫得和畫笑容時一樣，嘴巴周圍的皺紋也要清楚地畫出來。

悲慟大哭表情和憤怒表情的眉眼周圍皺紋畫法是一樣的。沿著兩頰肌肉流下來的淚水流向也是重點之處。

Point

將瞳孔畫成歪斜扭曲的五角形或六角形，效果更好。訣竅就是故意將線條畫得不連續或將線條互相重疊。

害羞的表情

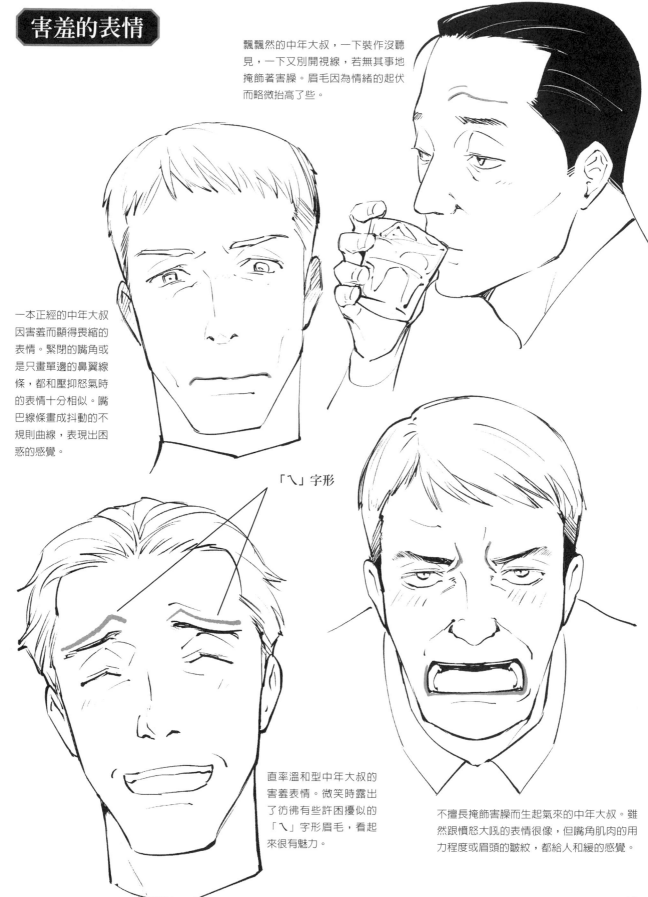

飄飄然的中年大叔，一下裝作沒聽見，一下又別開視線，若無其事地掩飾著害臊。眉毛因為情緒的起伏而略微抬高了些。

一本正經的中年大叔因害羞而顯得畏縮的表情。緊閉的嘴角或是只畫單邊的鼻翼線條，都和壓抑怒氣時的表情十分相似。嘴巴線條畫成抖動的不規則曲線，表現出困惑的感覺。

「ㄟ」字形

直率溫和型中年大叔的害羞表情。微笑時露出了彷彿有些許困擾似的「ㄟ」字形眉毛，看起來很有魅力。

不擅長掩飾害臊而生起氣來的中年大叔。雖然跟憤怒大吼的表情很像，但嘴角肌肉的用力程度或眉頭的皺紋，都給人和緩的感覺。

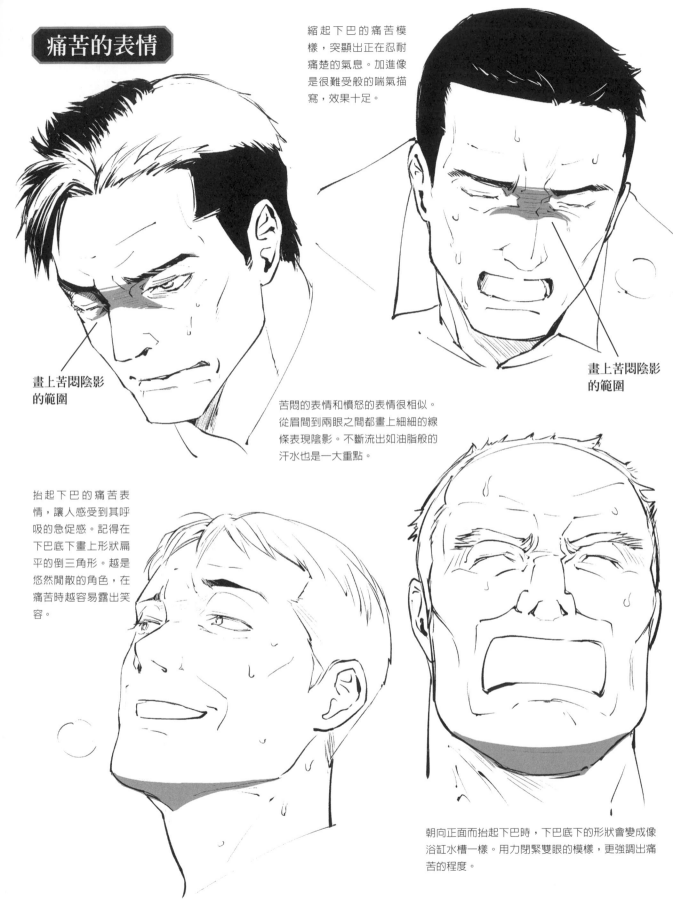

痛苦的表情

縮起下巴的痛苦模樣，突顯出正在忍耐痛楚的氣息。加進像是很難受般的喘氣描寫，效果十足。

畫上苦悶陰影的範圍

畫上苦悶陰影的範圍

苦悶的表情和憤怒的表情很相似。從眉間到兩眼之間都畫上細細的線條表現陰影。不斷流出如油脂般的汗水也是一大重點。

抬起下巴的痛苦表情，讓人感受到其呼吸的急促感。記得在下巴底下畫上形狀扁平的倒三角形。越是悠然閒散的角色，在痛苦時越容易露出笑容。

朝向正面而抬起下巴時，下巴底下的形狀會變成像浴缸水槽一樣。用力閉緊雙眼的模樣，更強調出痛苦的程度。

輕視的表情

從高處俯瞰、一臉高高在上的表情，以仰角（仰視構圖）更具效果。雖然沒必要以正確的透視（遠近法）來畫，但要注意在臉部正面與側面之間有條邊界。雖然耳朵的高度應該和眼睛一致，但因為是仰角，看起來會變得比較低。

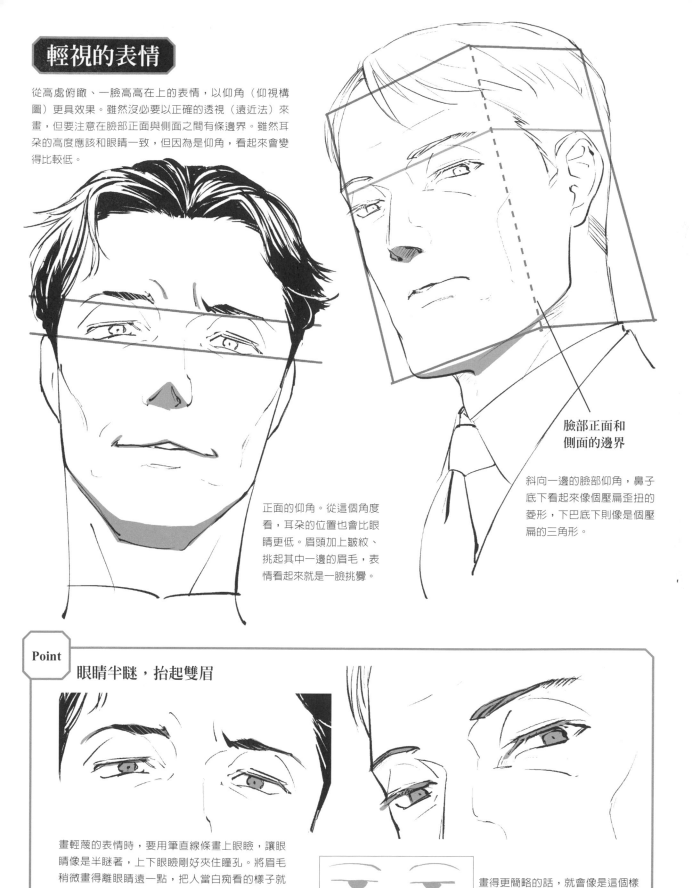

臉部正面和側面的邊界

斜向一邊的臉部仰角，鼻子底下看起來像個壓扁歪扭的菱形，下巴底下則像是個壓扁的三角形。

正面的仰角。從這個角度看，耳朵的位置也會比眼睛更低。眉頭加上皺紋、挑起其中一邊的眉毛，表情看起來就是一臉挑釁。

Point

眼睛半瞇，抬起雙眉

畫輕蔑的表情時，要用筆直線條畫上眼瞼，讓眼睛像是半瞇著，上下眼瞼剛好夾住瞳孔。將眉毛稍微畫得離眼睛遠一點，把人當白痴看的樣子就更傳神了。

畫得更簡略的話，就會像是這個樣子。死魚眼是輕視表情的基本款。

鬍鬚 插圖解說：K96

能夠展現出中年大叔的威嚴、粗獷等各式各樣角色個性的部位，就是「鬍鬚」。在此就讓我們來一一檢視從基本款到個性派的各式鬍鬚。

長出鬍鬚的位置

鬍鬚會長在鼻下、下巴、臉頰上，各自被稱作髭、髯、鬚、髥。長在耳朵前方的毛叫「鬢」，雖然和髯（臉頰鬍鬚）沒有明確的分界線，但一般都是把沿伸到耳朵下方的毛都稱為鬢。

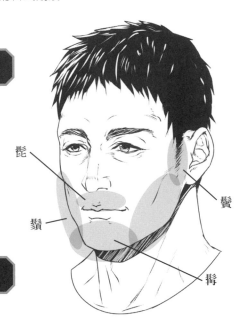
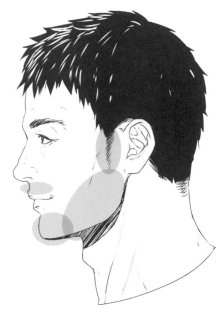

髭

鬢

鬚

髥

描繪鬍鬚的訣竅

● 畫短鬍鬚的時候

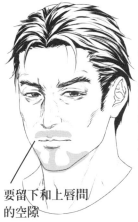

要留下和上唇間的空隙

畫對準線時，注意髭毛不要碰到上唇，鬚毛也不要碰到下唇。

畫的時候不能只看一部分，而是要看全體，讓毛髮生長的方向一致。

若是不修邊幅的鬍渣，不只要在對準線部分畫出一點一點的鬍子，兩頰、鬢角底下也要畫。

● 畫長鬍鬚的時候

為了配合鬍子的分量，讓整體看起來較均衡，頭髮也必須畫得更蓬一點。

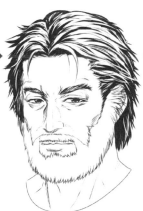

一邊意識著下巴的立體感，一邊慢慢描繪出鬍鬚末端的形狀。

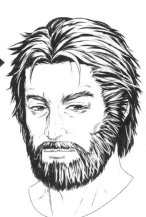

先將鬍鬚塗黑之後，再用白色顏料加上反光線條。

受歡迎的鬍鬚樣式

本頁將介紹在日本最受歡迎的鬍鬚造型。日本人的五官清爽，很適合修剪得比較短的鬍鬚造型。

● 歐陸短落腮鬍

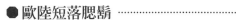
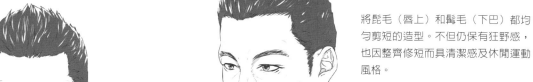

將髭毛（唇上）和髯毛（下巴）都均勻剪短的造型。不但仍保有狂野感，也因整齊修短而具清潔感及休閒運動風格。

這是其他種類的變化。使用白色筆刷描繪毛髮流向，就會變成白髮風格。畫的時候將髯毛（下巴）和鬢角連在一起，將給人擁有強大力量的印象。

● 雅痞鬍

沒有髭毛（唇上），只將髯毛（下巴）剪短的造型。若說歐陸短落腮鬍有狂野感，那雅痞鬍則是有時尚感。

● 山羊鬍

沒有髭毛（唇上），但將髯毛（下巴）留長並將尾端修剪成尖翹狀。看起來洗練又充滿成熟魅力。

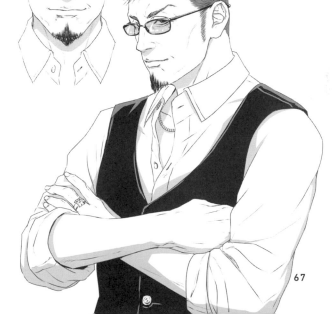

邋遢鬍子

總之，只要放任鬍鬚隨便亂長，就會被稱作邋遢鬍子。雖然是有人喜歡也有人厭惡的鬍子造型，但在漫畫或動畫中，要塑造較輕鬆隨興的角色時，常會使用這種造型。

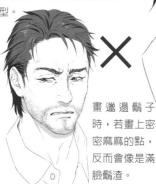

畫邋遢鬍子時，若畫上密密麻麻的點，反而會像是滿臉鬍渣。

短線條要畫得稀疏一點

這種歸類為經歷長時間旅行而長長的邋遢鬍子。描繪時儘量畫得稀疏一點，不要畫出鬍子生長區塊的邊際線。

也有的時候是角色本身被長期監禁、拘留，導致鬍子和頭髮一起變長了。

毛量豐厚的大鬍子

● 林肯鬍

這是美國總統林肯的招牌鬍子，既威風又有威嚴。先將黑色鬍鬚的邊際線畫成細小的鋸齒狀，再和毛髮流向融合為一體。

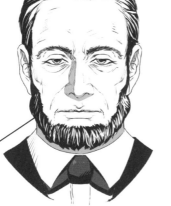

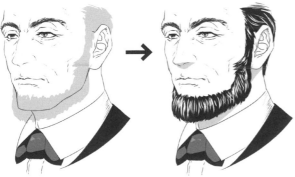

不必全部照著下巴線條畫，要意識鬍子的厚度畫出對準線。塗上黑色後，再用白色顏料追加光澤感。

● 聖誕老人的鬍子

說到聖誕老公公的鬍子，在眾人心目中的印象，就是豐沛的髭毛（上唇）加上長長的鬚毛（下巴）。在畫顏色淡白的鬍子時，可以用斷斷續續的線條畫鬍子生長處的邊緣線，空白間隔會使白鬍子的感覺更自然。

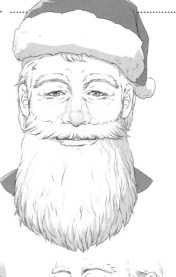

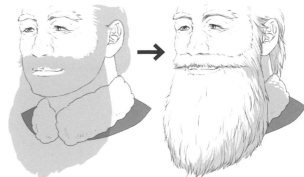

上唇的鬍子長度要剛好遮住嘴唇。下巴的鬍子要想像成一整束的樣子，再大略畫出全體的形狀，先用筆畫出鬍子末梢，再加上陰影。

各式各樣的鬍鬚樣式

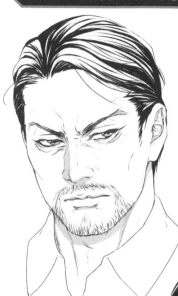

● 口型鬍鬚

髭毛（上唇）和鬍毛（下巴）連在一起的造型。因為是強調男子氣慨的鬍子造型，所以在現代的日本也很受歡迎。

● 八字鬍

上唇的髭毛修成左右兩撇，和國字「八」完全一致的鬍子造型。非常適合輪廓立體的紳士角色。

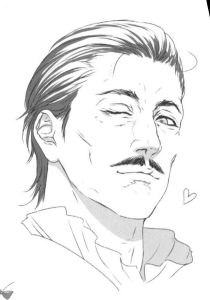

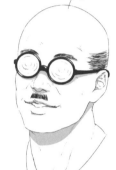

● 牙膏鬍

鼻子底下修剪成一小塊的鬍子。雖然曾經以知名獨裁者的鬍子造型而聞名，但現在卻充滿了搞笑感……。

● 凱撒鬍

上唇處豐沛且兩端向上捲曲的鬍子。適合威風而氣派的角色及重視威嚴感的角色。

● 泥鰍鬍

將上唇的鬍子往橫向留長的造型。在漫畫或動畫中常用來表現中國的角色。

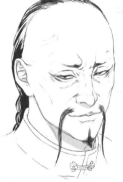

Point

鬢角的形狀也會顯現角色的個性

在畫鬍子時，也必須留意鬢角的形狀。雖然現在日本最常見的為三角形鬢角，不過在漫畫或動畫中，其他形狀的鬢角也很適合用來突顯角色的個性。

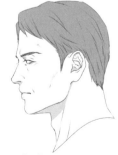

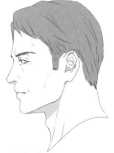

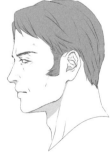

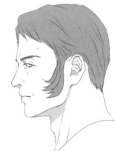

三角形

最常見的形狀。以耳上到耳朵中間的長度為基準，較短的話顯得輕快，較長則顯得狂野。

長方形

和三角形鬢角相比，狂野感和強悍感更加提升。和各種鬍子造型的搭配度也很高。

突出型

長方形鬢角的尾端，朝前方伸展出去的形狀。展現出古典型的男子氣慨。

抽象變形

漫畫或動畫裡才會出現、具有強烈自我表現感的鬢角。角色氛圍給人感覺特別「濃厚」。

髮型 插圖解說：茶和

髮型是表現出中年大叔個性時的重要元素。一樣是隨著年歲增加而開始漸漸減少的頭髮，藉由不同的表現方式，不管是紳士風範的中年大叔還是外型不吃香的中年大叔，都能畫得出來。

Point 要注意與年輕人不同的髮際線

男性的頭髮會隨著上了年紀而漸漸稀薄，髮際線往後退，額頭看起來就會變得很大。想畫出有中年大叔感的髮型，最重要的就是一邊留意髮際線的位置，一邊作畫。

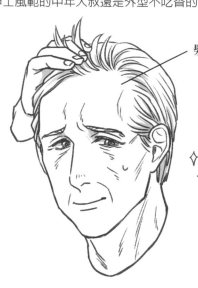

髮際線往後退

相反的，在描繪角色的青春年華時，豐沛的髮量即為突顯年輕感的重點之一。

常見的髮型

● 商務型短髮

適合一般社會人、看起來乾淨清爽的短髮，都通稱為商務型短髮。雖然這個髮型也適用於年輕人，但在畫中年大叔時，只要額頭畫得高一點，頭髮的面積減少一點，就會散發與年齡相符的氣息了。

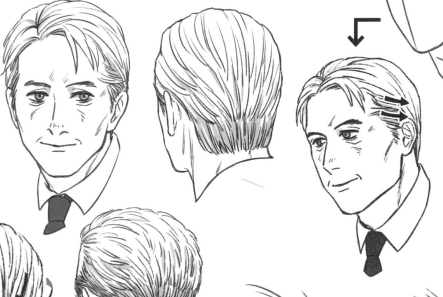

設定好髮際線和頭髮分線的位置，以像是在畫緞帶的感覺表現一束一束的頭髮。要特別注意的是，頭髮流向只會在耳朵上方一帶有變化。

將後腦勺髮尾剪短或是往上剃都沒有問題。靠近上方的頭髮，會沿著頭部的圓形曲線往中央收攏，所以後腦勺髮尾處的毛髮流向會不太一樣。

兩側頭髮略蓋住耳朵和剃短的例子。

● 雙色區塊

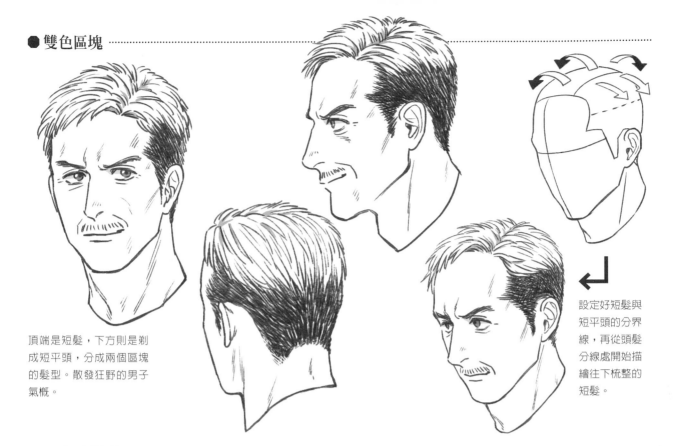

頂端是短髮，下方則是剃成短平頭，分成兩個區塊的髮型。散發狂野的男子氣概。

設定好短髮與短平頭的分界線，再從頭髮分線處開始描繪往下梳整的短髮。

● 三七分髮型

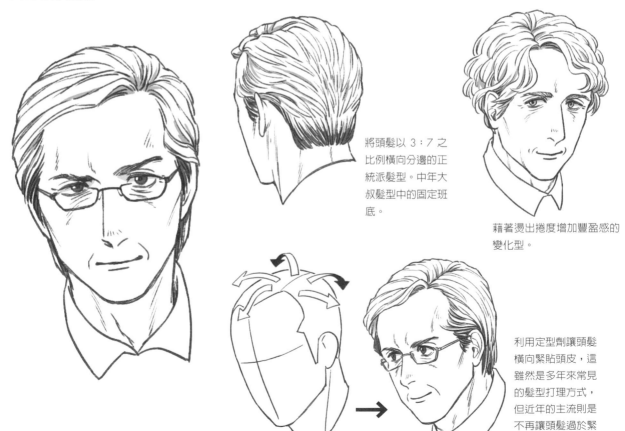

將頭髮以 3：7 之比例橫向分邊的正統派髮型。中年大叔髮型中的固定班底。

藉著燙出捲度增加豐盈感的變化型。

利用定型劑讓頭髮橫向緊貼頭皮，這雖然是多年來常見的髮型打理方式，但近年的主流則是不再讓頭髮過於緊貼頭皮。

● 後梳油頭

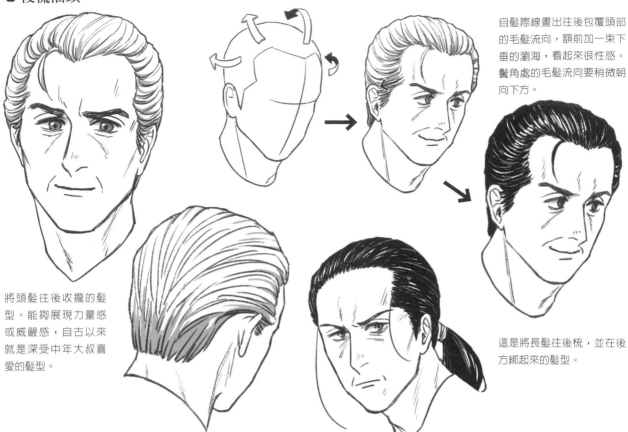

自髮際線畫出往後覆蓋頭部的毛髮流向，額前加一束下垂的瀏海，看起來很性感。鬢角處的毛髮流向要稍微朝向下方。

將頭髮往後收攏的髮型。能夠展現力量感或威嚴感，自古以來就是深受中年大叔喜愛的髮型。

這是將長髮往後梳，並在後方綁起來的髮型。

● 燙捲髮型

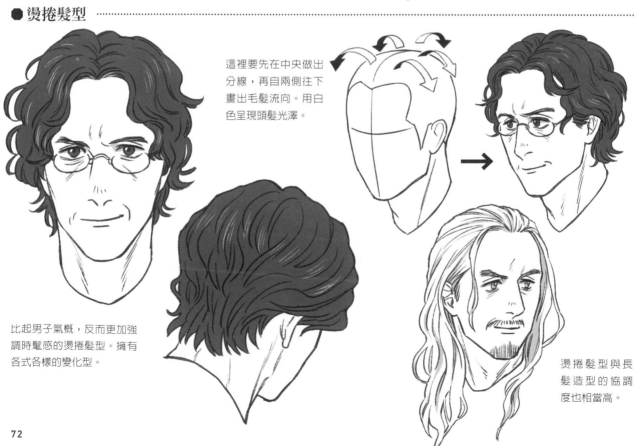

這裡要先在中央做出分線，再自兩側往下畫出毛髮流向。用白色呈現頭髮光澤。

比起男子氣概，反而更加強調時髦感的燙捲髮型。擁有各式各樣的變化型。

燙捲髮型與長髮造型的協調度也相當高。

禿髮的描寫

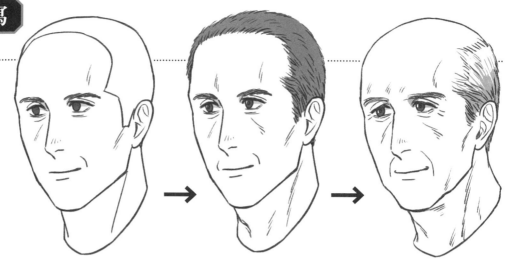

● 髮線後退型

因為上了年紀，髮際線也一點一點跟著退後的類型。接下來頭頂處的頭髮也會越來越少，最後只剩下兩側的頭髮。

● M 字禿頭型

髮際線從兩側開始漸漸變禿的類型。從前方看的話，髮際線會像個 M 字。也有人的中央三角形部分的頭髮會變得比較稀疏。

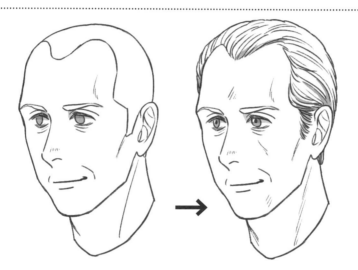

這是日本上班族髮型的 M 型禿。

● O 字禿頭型

變禿的地方不是額頭處的髮際線，而是從頭頂處像在寫個 O 字一樣，漸漸變禿的類型。

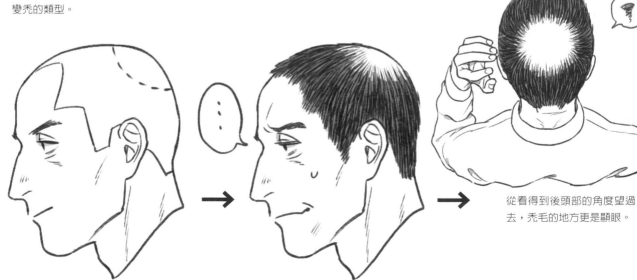

從看得到後頭部的角度望過去，禿毛的地方更是顯眼。

各式各樣的禿髮樣式

● 條碼頭

拿兩側頭髮蓋住頭頂禿毛處的髮型。將角色個性中「很在意稀薄的頭髮」這一點展現出來的髮型。

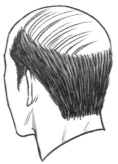

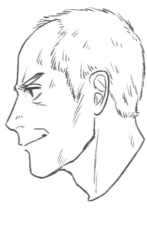

● 時髦短髮

注意到頭髮漸漸變少時，乾脆把頭髮一口氣剪短的髮型。給人既乾淨又清爽的時髦印象。

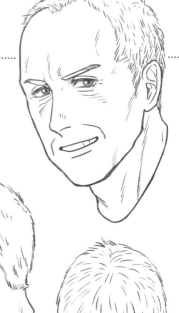

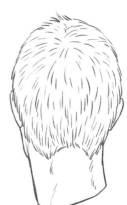

● 光頭

連一根頭髮也沒有的狀態。可能是頭髮稀疏到全禿，也有可能是自己剃到一根也不剩。

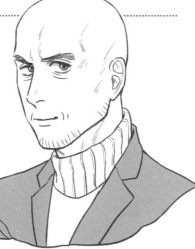

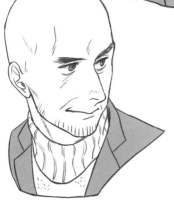

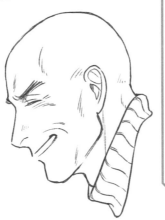

Point

沿著頭蓋骨凹陷畫上皺紋的效果極佳

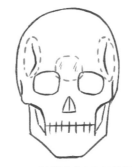
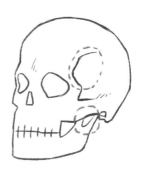

因頭髮稀疏或光頭而使額頭看起來很寬的區域，可以沿著頭蓋骨的凹陷畫上皺紋，效果會更好。

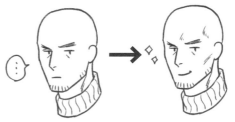

不畫上皺紋的話，會給人扁平的印象，在額頭的凹陷處加上皺紋的話，視覺上就會變得有立體感。

● 強悍幹練的商務人士

太過服貼的短髮會給人有點軟弱的印象。將頭髮削短後，氣質立刻變得狂野了起來。

● 纖細的教授

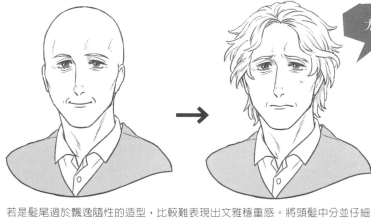 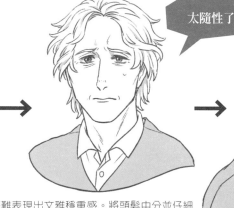

若是髮尾過於飄逸隨性的造型，比較難表現出文雅穩重感。將頭髮中分並仔細梳整後，變成非常適合纖細角色的髮型。

● 高貴的紳士

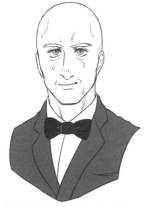

太高尚優雅的髮型反而給人威嚴不足的印象。露出額頭的後梳油頭或工整的鬍鬚，能為角色增添與狂野感不同，反而更具高貴氣息的強力感。

中年大叔的眼鏡　插圖解說：MIYA

可以是賦予知性印象的配件，也可以是展現時髦度的飾品……。讓我們一起來看看適合中年大叔個性的眼鏡要如何做搭配吧！

眼鏡的基本形

在漫畫或插畫中畫眼鏡時，最重要的就是「要如何不讓眼睛被遮住」。眼睛是表現情感的重要器官，所以畫的時候要盡可能不讓眼鏡蓋住眼睛。就算多少都得蓋住一部分，還是建議只要略微碰到上眼瞼的程度即可。將眼鏡畫成無框款式，也是一種迴避方法。

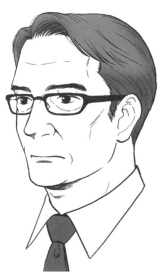

有框眼鏡

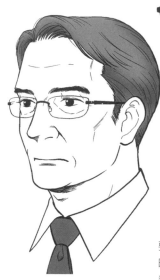

無框眼鏡

要是鏡框太粗而蓋住眼睛時，角色的情感便很難傳達給觀眾。

> **Point**
>
> ### 畫側臉時要下點功夫防止蓋住眼睛
>
> 畫臉的側面時，眼鏡的鏡腳部分幾乎確定會遮蓋到眼睛，所以一起探討如何畫出眼睛不被鏡腳遮住的側臉。
>
>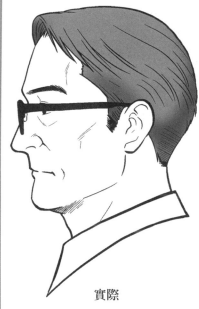
>
> **實際**
>
> 鏡框的鏡腳部分將眼睛遮蓋住了。雖然用寫實方式來畫也並無不可，但角色在眼睛部分的演技就不容易展現出來了。
>
>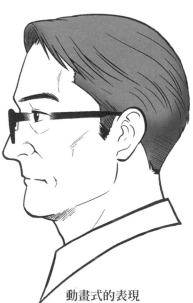
>
> **動畫式的表現**
>
> 讓鏡腳的部分消失不見的表現方式，常應用於漫畫或動畫中。依照作品風格的不同，有時適合但有時並不適合這麼做。
>
>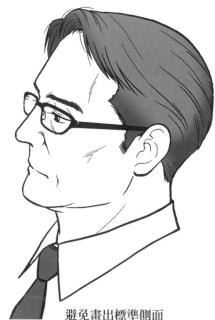
>
> **避免畫出標準側面**
>
> 讓頭部略呈俯瞰的角度，或是讓仰角稍微傾斜，就既能保持寫實感，又能自然地讓眼睛露出來。

依眼鏡形式不同而有印象上的差異

● 以天地改變印象

鏡片上下高度稱作「天地」。
天地狹窄而使鏡片呈橫長形的
眼鏡會給人簡潔俐落的印象。
相當適合纖細型的中年大叔角
色。天地寬廣的眼鏡給人堂堂
正正的印象，很適合值得信賴
的中年大叔角色。

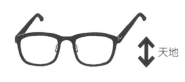 天地

天地狹窄…俐落簡潔、精明感

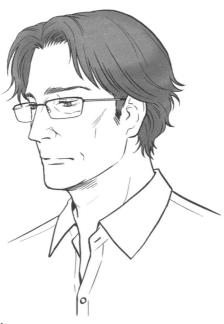

天地寬廣…堂堂正正、威嚴感

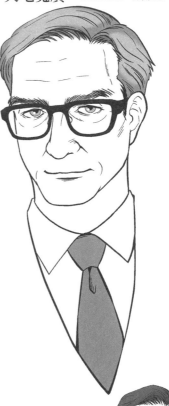

● 眼鏡形式和臉型的契合度

眼鏡鏡框的形狀非常多樣，從圓形到四方形都有。鏡框和臉型也有所謂的契合度，藉
由不同的搭配組合，便能畫出不同的角色印象。

圓臉＋圓形鏡框
＝強調溫和度

圓臉中年大叔一戴上圓形鏡框的眼鏡，馬
上給人溫和又溫柔的印象。但換個角度
看，睿智感或威嚴感就顯得很薄弱。

方臉＋四方形鏡框
＝強調踏實感

方臉中年大叔一戴上四方形鏡框的眼鏡，
馬上給人認真又踏實的印象。但換個角度
看，也會讓人覺得是個腦筋死板、不知變
通的頑固角色。

方臉
＋圓形鏡框
＝中和

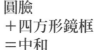

方臉角色一配上
圓形鏡框，四四
方方的感覺就會
因此而變得緩
和，感覺比較容
易相處。

圓臉
＋四方形鏡框
＝中和

圓臉的角色一配
上四方形鏡框，
感覺就像原本的
溫和感仍在，卻
又加上適度的威
嚴感。

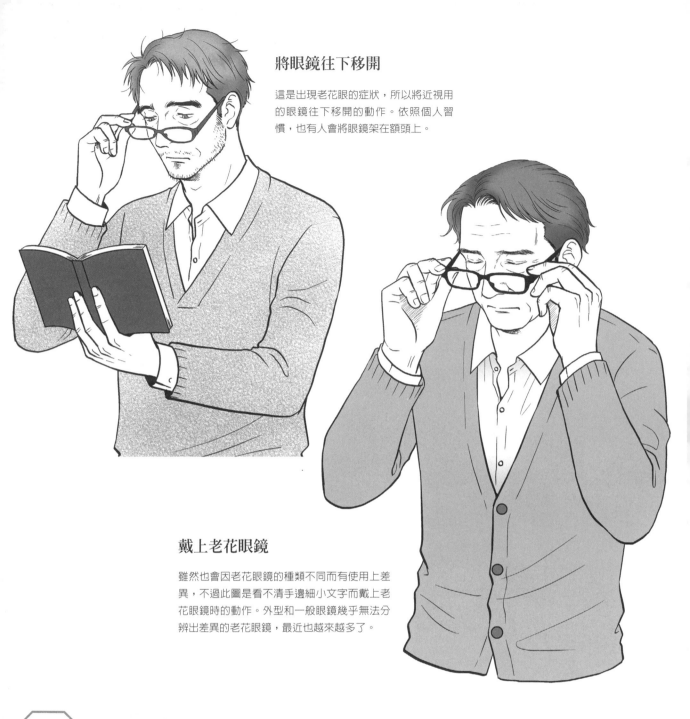

將眼鏡往下移開

這是出現老花眼的症狀,所以將近視用的眼鏡往下移開的動作。依照個人習慣,也有人會將眼鏡架在額頭上。

戴上老花眼鏡

雖然也會因老花眼鏡的種類不同而有使用上差異,不過此圖是看不清手邊細小文字而戴上老花眼鏡時的動作。外型和一般眼鏡幾乎無法分辨出差異的老花眼鏡,最近也越來越多了。

Point

老花眼的動作會因人而異

容易出現老花眼動作的時間點,就是在看書或報紙這種細小文字時。雖然會因人而異,但主要會有以下動作。

●平常戴著近視眼鏡的人…**拿開眼鏡,試著用裸眼看書或是報紙**
●平常沒有戴眼鏡的人…**試著將書或報紙拿遠一點來看**

戴上老花眼鏡後,便能看得清楚細小文字了。但代價就是看不清楚遠處,若隨時戴著會很痛苦,所以只有在要閱讀文字時才會戴上老花眼鏡,像這樣的人非常多。不過,最近幾年也開始出現能夠輕鬆看近亦能看遠的遠近兩用老花眼鏡了。

第 **2** 章

描繪中年大叔的
身體

中年大叔的身體雖然稍微有點在意囤積漸多的脂
肪，不過卻具有與年輕人不同感受的力度與魁梧。
本章讓我們一同思考如何搭配中年大叔的個性描繪
體型的方法，以及怎麼樣的人物姿勢才像是中年大
叔的樣子吧！

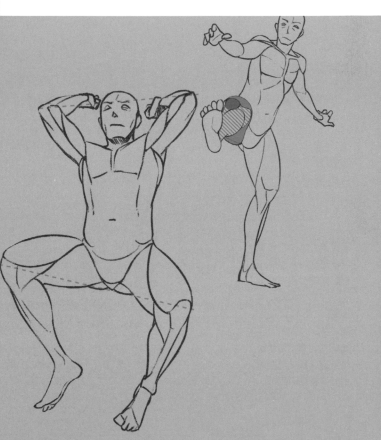

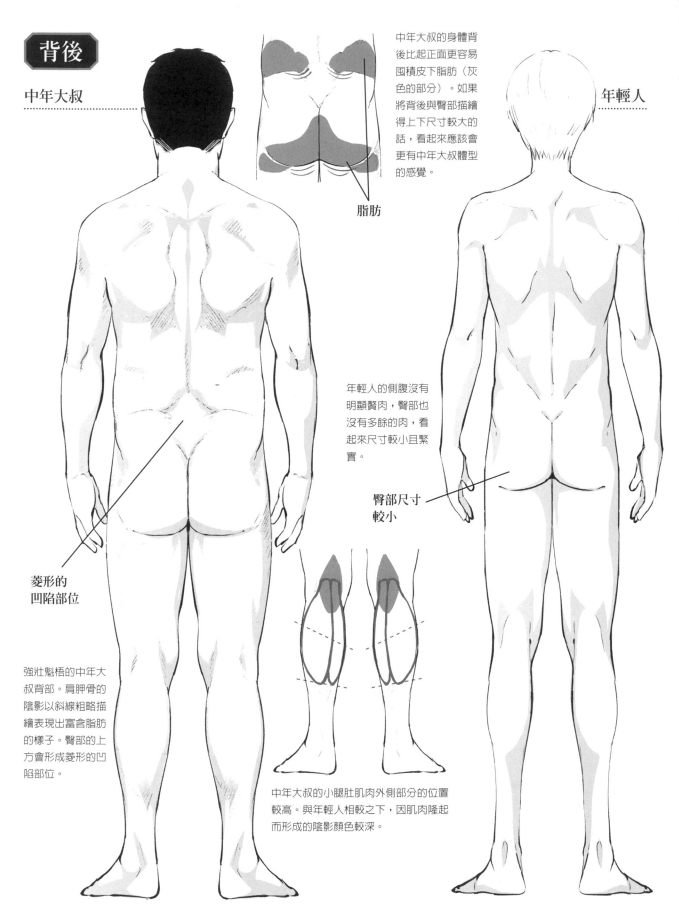

背後

中年大叔

年輕人

中年大叔的身體背後比起正面更容易囤積皮下脂肪（灰色的部分）。如果將背後與臀部描繪得上下尺寸較大的話，看起來應該會更有中年大叔體型的感覺。

脂肪

年輕人的側腹沒有明顯贅肉，臀部也沒有多餘的肉，看起來尺寸較小且緊實。

菱形的
凹陷部位

臀部尺寸
較小

強壯魁梧的中年大叔背部。肩胛骨的陰影以斜線粗略描繪表現出富含脂肪的樣子。臀部的上方會形成菱形的凹陷部位。

中年大叔的小腿肚肌肉外側部分的位置較高。與年輕人相較之下，因肌肉隆起而形成的陰影顏色較深。

中年大叔的體態種類

前項所介紹的是標準的中年大叔體型。然而因人而異體型也會有很大的不同。為了能夠描繪出
不同種類的中年大叔，就讓我們來看一下中年大叔的體態種類吧！

肥胖體型

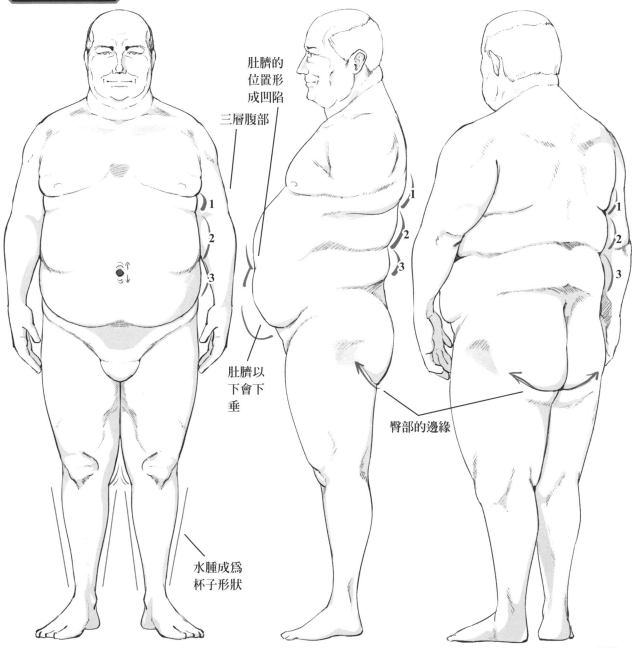

肚臍的
位置形
成凹陷

三層腹部

肚臍以
下會下
垂

水腫成爲
杯子形狀

臀部的邊緣

極度肥胖的中年大叔的皮下脂肪下垂程度相當明顯。腹部會呈現俗稱三層肉的狀態。肚臍受到脂肪的推擠而變大。小腿肚也呈現上寬下窄的杯子形狀。

由此可知三層肉其實是由背部的贅肉連接而來。蹲下時第 2 層會連接到肚臍的凹陷部位。肚臍以下的肉會往下垂，而臀部與大腿的邊緣處會形成極度朝向上方的皺紋。

由後方觀察。配合三層肉的下垂狀態，背後會出現橫向的陰影。臀部與大腿邊緣位置也會出現贅肉下垂形成的陰影。

85

描繪上半身

符合中年大叔樣貌的寬廣背部、厚實胸板。雖然想要描繪得更有魅力，但相信很多人都是心有餘而力不足吧！熟練地掌握住表現的訣竅，就能描繪出理想的中年大叔。

頸部

● 頸部與斜方肌

中年大叔的頸部相較年輕人來得粗，肩膀周圍的線條也比較直硬。將頸部連接到肩部的八字形肌肉（斜方肌）描繪得大一些，看起來會更有中年大叔的樣子。

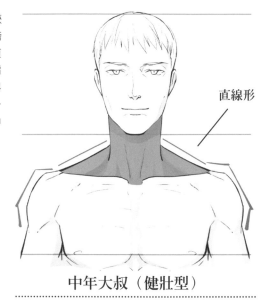

直線形

中年大叔（健壯型）

呈現八字形向兩側擴張的斜方肌線條是直線形的。肩膀肌肉也給人精壯的感覺。

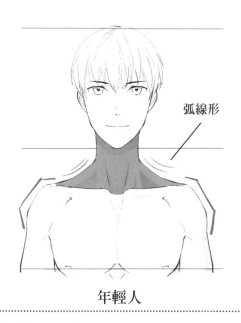

弧線形

年輕人

身形苗條的年輕人，斜方肌是呈現和緩的曲線形狀。肩膀的肌肉（三角肌）看起來也相當精瘦。

● 描繪不同類型的頸部周圍（正面）

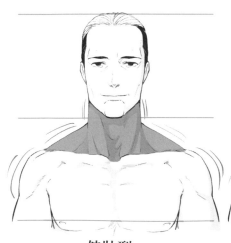

健壯型

頸部、斜方肌、三角肌都相當地發達。肌肉線條添加一些圓弧感，表現出厚實的感覺。

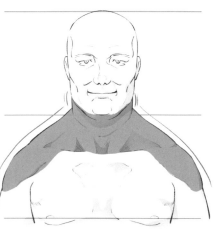

肥胖型

因為脂肪囤積的關係，頸部看起來會比較短。由八字形部分連接到肩膀的線條沒有高低落差，而是形成一整道和緩的弧度。

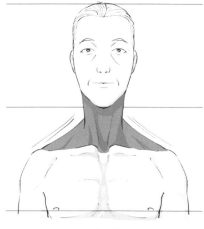

垂肩型

斜方肌的分量較少，八字形部位呈現和緩的角度。與年輕人的不同之處在於鎖骨的兩端位置較低。

● 下巴下方的描寫

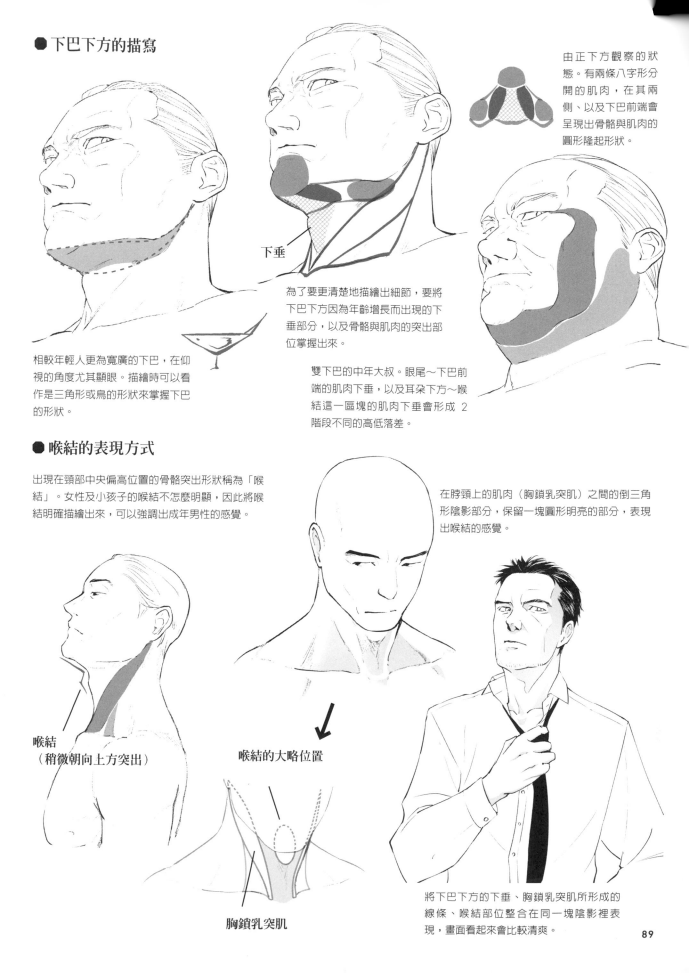

由正下方觀察的狀態。有兩條八字形分開的肌肉，在其兩側、以及下巴前端會呈現出骨骼與肌肉的圓形隆起形狀。

下垂

相較年輕人更為寬廣的下巴，在仰視的角度尤其顯眼。描繪時可以看作是三角形或鳥的形狀來掌握下巴的形狀。

為了要更清楚地描繪出細節，要將下巴下方因為年齡增長而出現的下垂部分，以及骨骼與肌肉的突出部位掌握出來。

雙下巴的中年大叔。眼尾～下巴前端的肌肉下垂，以及耳朵下方～喉結這一區塊的肌肉下垂會形成 2 階段不同的高低落差。

● 喉結的表現方式

出現在頸部中央偏高位置的骨骼突出形狀稱為「喉結」。女性及小孩子的喉結不怎麼明顯，因此將喉結明確描繪出來，可以強調出成年男性的感覺。

在脖頸上的肌肉（胸鎖乳突肌）之間的倒三角形陰影部分，保留一塊圓形明亮的部分，表現出喉結的感覺。

喉結
（稍微朝向上方突出）

喉結的大略位置

胸鎖乳突肌

將下巴下方的下垂、胸鎖乳突肌所形成的線條、喉結部位整合在同一塊陰影裡表現，畫面看起來會比較清爽。

胸部

● 描繪的重點

訣竅是畫一個大圓作為肋骨的位置
參考線,然後再加上較寬的肩寬。
如此腋下部位的肌肉就會呈現自然
厚實的狀態。

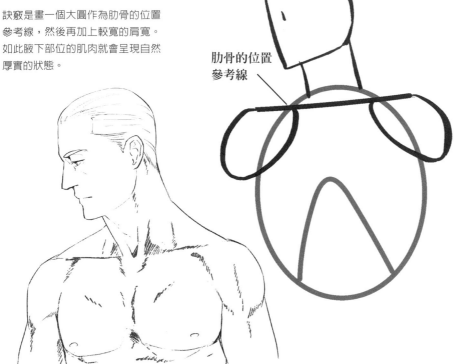

肋骨的位置
參考線

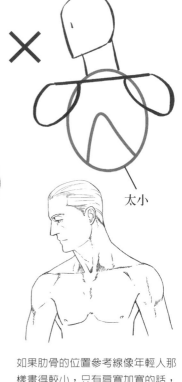

太小

如果肋骨的位置參考線像年輕人那
樣畫得較小,只有肩寬加寬的話,
腋下就會形成不自然的間隙,比例
看起來不均衡。

● 胸部的肌肉

胸板是由數條較細的肌肉相連組合而成。當手
臂自然放下時,胸板的形狀就像是兩片排列的
貝殼。此外,胸小肌的陰影也會淺淺地出現在
胸板上。

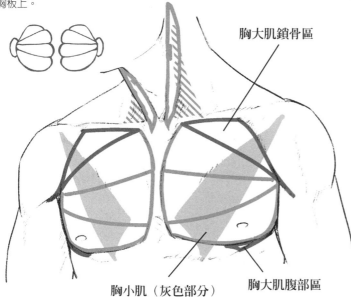

胸大肌鎖骨區

舉起手臂時可以
看得更清楚

隨著手臂向上舉起的動作,胸部的肌肉形狀會出
現很大的變化。手臂放下時被隱藏住的胸大肌腹
部區,會在手臂舉起時展現出來。

胸小肌(灰色部分)

胸大肌腹部區

肩膀

● 掌握肩寬的方法

即有肩寬較寬的健壯型中年大叔，也有肩寬較窄的瘦弱型中年大叔。描繪時不要只以肩寬進行調整，而是要連同橢圓形的胸部位置參考線一併描繪會比較容易。

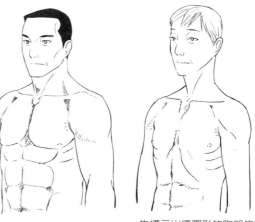

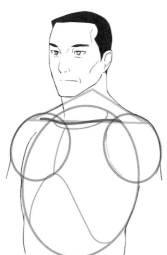

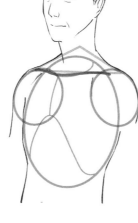

先標示出橢圓形的胸部位置參考線，再自然地描繪肩部，如此中年大叔腋下的肌肉看起來就會飽滿緊貼。

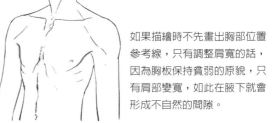

如果描繪時不先畫出胸部位置參考線，只有調整肩寬的話，因為胸板保持貧弱的原貌，只有肩部變寬，如此在腋下就會形成不自然的間隙。

結實型的中年大叔先描繪一個高度約為頭部縱高 1.5 倍左右的橢圓形，然後在左右各水平放上一個圓來當作肩部的位置參考線。

削瘦型中年大叔的橢圓形則為頭部縱高 1.3 倍左右。不管是結實型或是削瘦型中年大叔，作為肩部位置參考線的圓形，最好是畫面前方與畫面深處的圓形尺寸要保持相同，這樣看起來整體畫面的比例均衡會比較好。

● 由上方觀察時的肩膀形狀

為了要將肩部周圍描繪得更加立體，讓我們來看一下由上方觀察的形狀吧！可以看出前側與背側之間的不同處。

三角形的凹陷部位

肩胛骨

鎖骨

由正上方觀察的鎖骨就像是一把弓的形狀。然後連接在鎖骨的肩胛骨向後張開呈現八字形。胸部肌肉（胸大肌）與肩部肌肉（三角肌）的交界處會形成一塊三角形的凹陷。

由正上面觀察時，可以看見肩部的前方呈現圓弧形狀。背後則是形成左右各一處隆起部位。

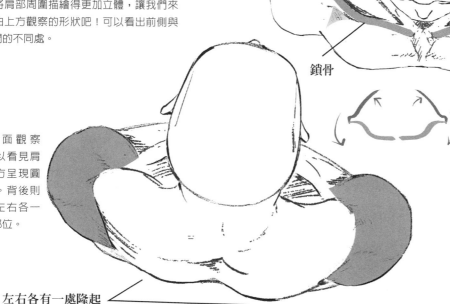

左右各有一處隆起

●由後方觀察時的頸部、肩部形狀

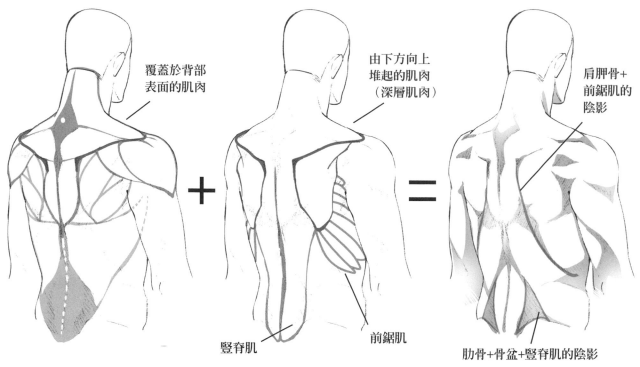

覆蓋於背部
表面的肌肉

由下方向上
堆起的肌肉
（深層肌肉）

肩胛骨+
前鋸肌的
陰影

豎脊肌

前鋸肌

肋骨+骨盆+豎脊肌的陰影

●由後方觀察時的肩膀構造

肩部是由骨骼與肌肉重疊而成，因此先
由骨骼依序進行解說。

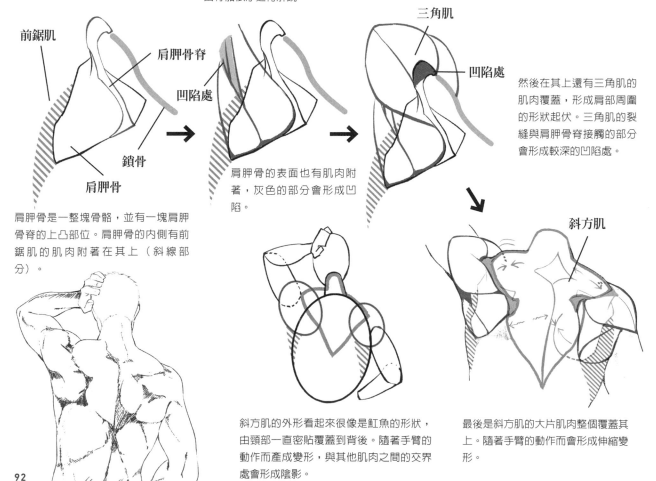

前鋸肌

肩胛骨脊

凹陷處

鎖骨

肩胛骨

肩胛骨是一整塊骨骼，並有一塊肩胛
骨脊的上凸部位。肩胛骨的內側有前
鋸肌的肌肉附著在其上（斜線部
分）。

肩胛骨的表面也有肌肉附
著，灰色的部分會形成凹
陷。

三角肌

凹陷處

然後在其上還有三角肌的
肌肉覆蓋，形成肩部周圍
的形狀起伏。三角肌的裂
縫與肩胛骨脊接觸的部分
會形成較深的凹陷處。

斜方肌

斜方肌的外形看起來很像是魟魚的形狀，
由頸部一直密貼覆蓋到背後。隨著手臂的
動作而產生變形，與其他肌肉之間的交界
處會形成陰影。

最後是斜方肌的大片肌肉整個覆蓋其
上。隨著手臂的動作而會形成伸縮變
形。

● 描繪不同類型的肩頸（背面）

健壯型

健壯型的中年大叔會因為肌肉的分隔而容易形成陰影。先畫一個 V 字形與三角形當作頸部與肩部周圍的位置參考線，比較容易掌握左右的比例平衡。

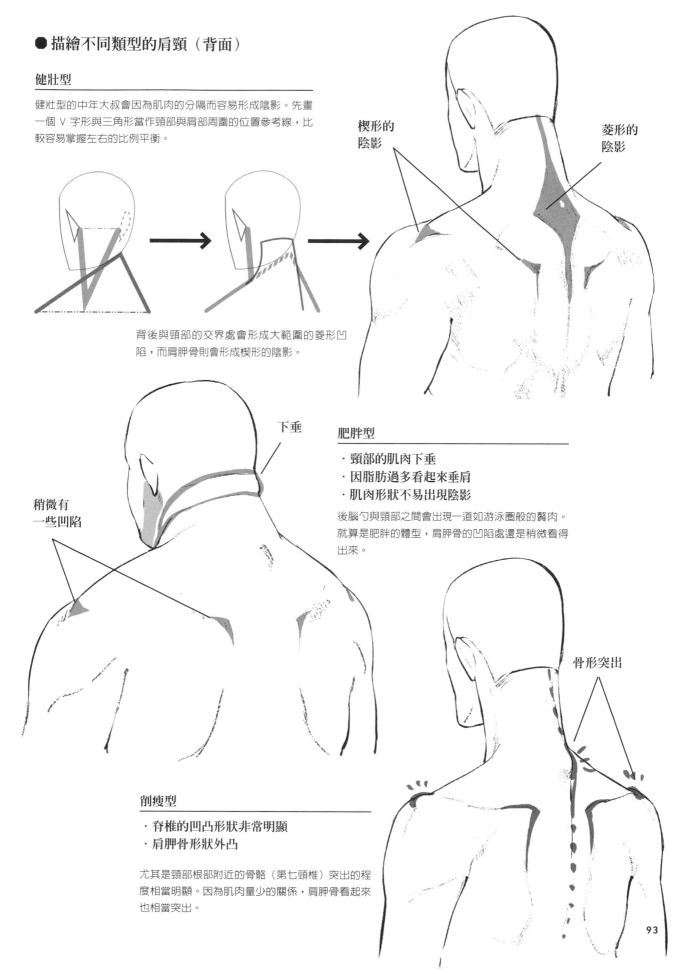

背後與頸部的交界處會形成大範圍的菱形凹陷，而肩胛骨則會形成楔形的陰影。

楔形的陰影

菱形的陰影

下垂

稍微有一些凹陷

肥胖型

- 頸部的肌肉下垂
- 因脂肪過多看起來垂肩
- 肌肉形狀不易出現陰影

後腦勺與頸部之間會出現一道如游泳圈般的贅肉。就算是肥胖的體型，肩胛骨的凹陷處還是稍微看得出來。

骨形突出

削瘦型

- 脊椎的凹凸形狀非常明顯
- 肩胛骨形狀外凸

尤其是頸部根部附近的骨骼（第七頸椎）突出的程度相當明顯。因為肌肉量少的關係，肩胛骨看起來也相當突出。

顯現於上半身的陰影或皺紋

● 顯現於上半身的陰影或皺紋

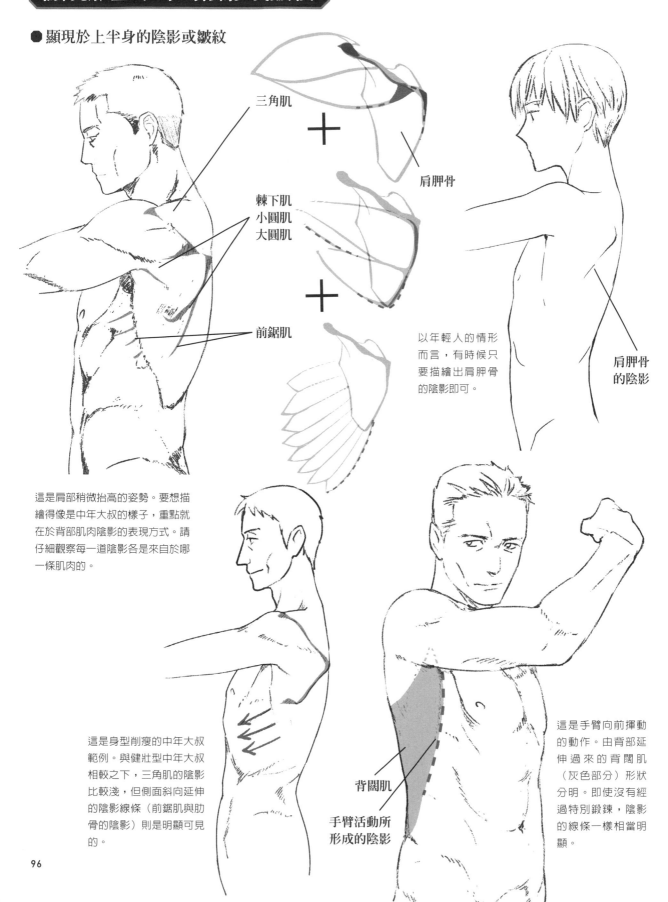

三角肌

肩胛骨

棘下肌
小圓肌
大圓肌

前鋸肌

以年輕人的情形而言，有時候只要描繪出肩胛骨的陰影即可。

肩胛骨的陰影

這是肩部稍微抬高的姿勢。要想描繪得像是中年大叔的樣子，重點就在於背部肌肉陰影的表現方式。請仔細觀察每一道陰影各是來自於哪一條肌肉的。

這是身型削瘦的中年大叔範例。與健壯型中年大叔相較之下，三角肌的陰影比較淺，但側面斜向延伸的陰影線條（前鋸肌與肋骨的陰影）則是明顯可見的。

背闊肌

手臂活動所形成的陰影

這是手臂向前揮動的動作。由背部延伸過來的背闊肌（灰色部分）形狀分明。即使沒有經過特別鍛鍊，陰影的線條一樣相當明顯。

●由背面觀察上半身的陰影

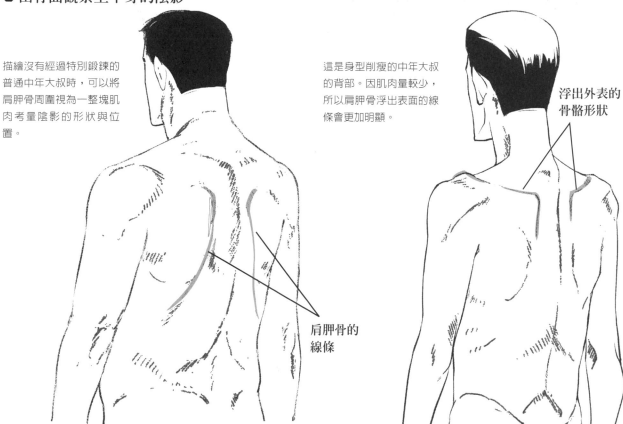

描繪沒有經過特別鍛鍊的普通中年大叔時，可以將肩胛骨周圍視為一整塊肌肉考量陰影的形狀與位置。

這是身型削瘦的中年大叔的背部。因肌肉量較少，所以肩胛骨浮出表面的線條會更加明顯。

浮出外表的骨骼形狀

肩胛骨的線條

描繪中年大叔上半身的訣竅就在於「金剛力士像」的形象！

在日本的寺院裡經常可以看到金剛力士像，雖然身型魁梧，但腹部的腹肌並沒有分成六塊。雖然可以看得見前鋸肌、腹外斜肌等靠近胸部的肌肉，但肚臍周圍卻是一整個圓弧形狀。

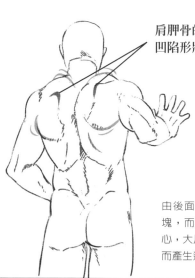

肩胛骨的凹陷形狀

由後面觀察時，肌肉並非細分為數塊，而是要以肩胛骨的凹陷處為中心，大片的肌肉因為配合手臂的動作而產生連動的印象。

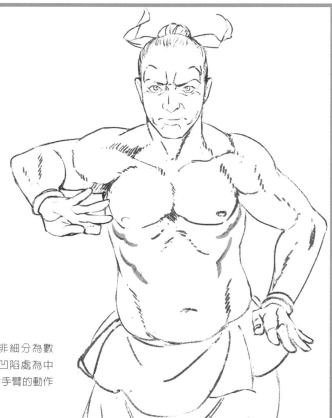

描繪手部

中年大叔的手部與年輕人相較之下，骨骼的陰影比較醒目。就讓我們試著呈現出中年大叔特有的手部動作吧！

基本的中年大叔手部

描繪關節與骨骼，營造出骨感！

手背上會有從手指根部（第 3 關節）朝向手腕延伸的陰影。其中又以拇指與小指的第 3 關節延伸到手腕的陰影較為明顯，是需要仔細描繪的部位。每根手指的關節部位都要加強邊緣的線條，營造出骨感來。

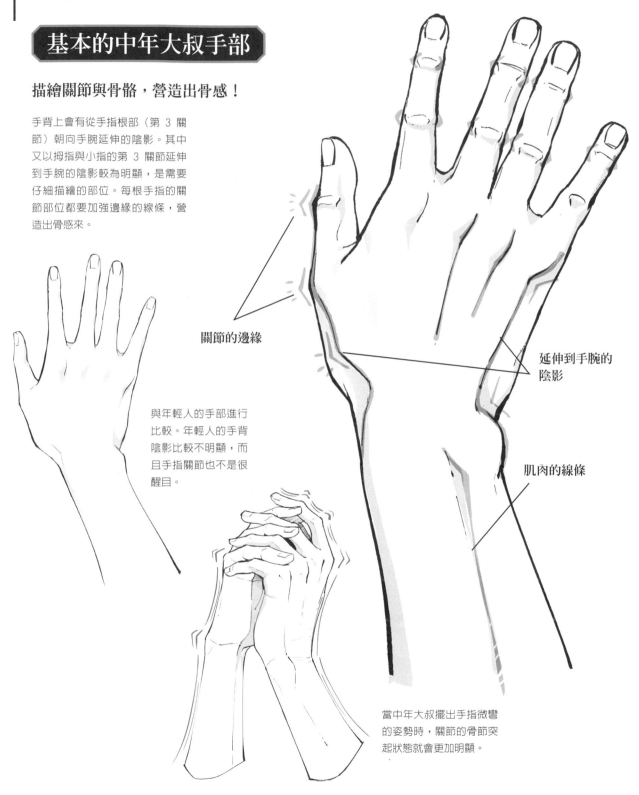

關節的邊緣

延伸到手腕的陰影

肌肉的線條

與年輕人的手部進行比較。年輕人的手背陰影比較不明顯，而且手指關節也不是很醒目。

當中年大叔擺出手指微彎的姿勢時，關節的骨節突起狀態就會更加明顯。

基本的手部動作

● 交握的手部

描繪時由食指～無名指為止，每根手指之間都要保留一指的間隔。無名指與小指是呈現出前後景深的部位，即使不保留間隔，以手指重疊的方式描繪，看起來也很自然。

指間張開的間隔

● 握拳的手部

朝向下方

握拳的手部，手指第 3 關節會呈現出凹凸不平的曲線。描繪時愈接近小指的部位，愈要以一道朝向下方的傾斜弧線呈現。如果是一直線排列的話，看起來就不像是握拳的手部。

● 指間挾菸的手部

這是以食指和中指挾住一根菸的手部。像這樣並沒有運用到消失點的技法（並沒有特別強調景深），而是自然呈現的手部，將手背的拇指側與小指側的凹陷部分的陰影仔細描繪出來，看起來會比較俐落。

く字形

拇指的指尖直線朝向上方，拇指的根部形成一個「く」字形。由食指朝向小指的方向，會形成一道傾斜的外形輪廓。手背的線條與陰影也不要忘了描繪。

灰色的部分並非與手背平行排列，而是呈現傾斜角度，因此容易形成陰影。

喝酒時的手部

這是握著裝了酒的杯子的手部。先描繪拇指與
手指根部的部分，然後再畫一個傾斜的四角形
當作手掌形狀的參考。每一根彎曲角度都不同
的手指，要以指甲的面積差異表現。

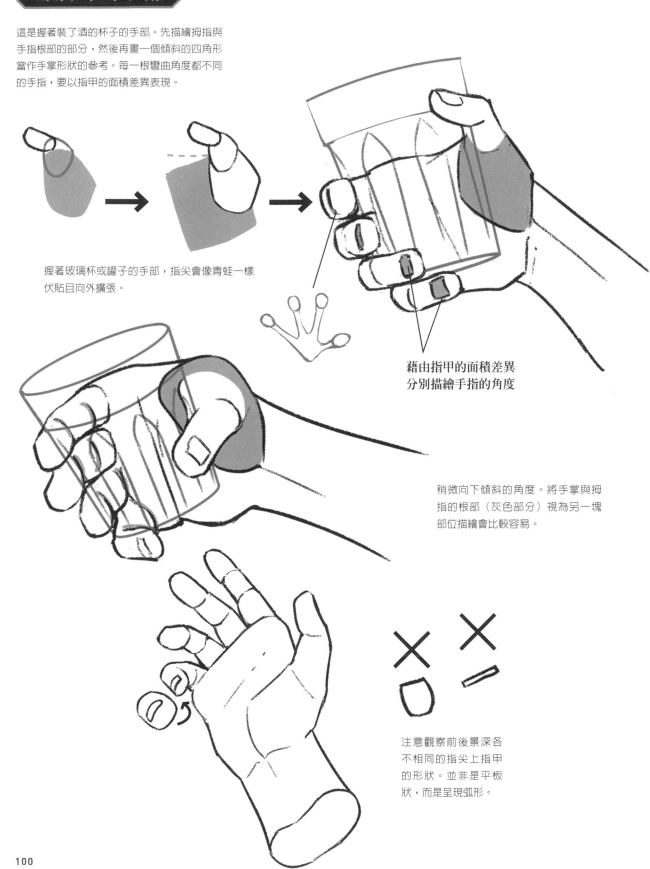

握著玻璃杯或罐子的手部，指尖會像青蛙一樣
伏貼且向外擴張。

**藉由指甲的面積差異
分別描繪手指的角度**

稍微向下傾斜的角度。將手掌與拇
指的根部（灰色部分）視為另一塊
部位描繪會比較容易。

注意觀察前後景深各
不相同的指尖上指甲
的形狀。並非是平板
狀，而是呈現弧形。

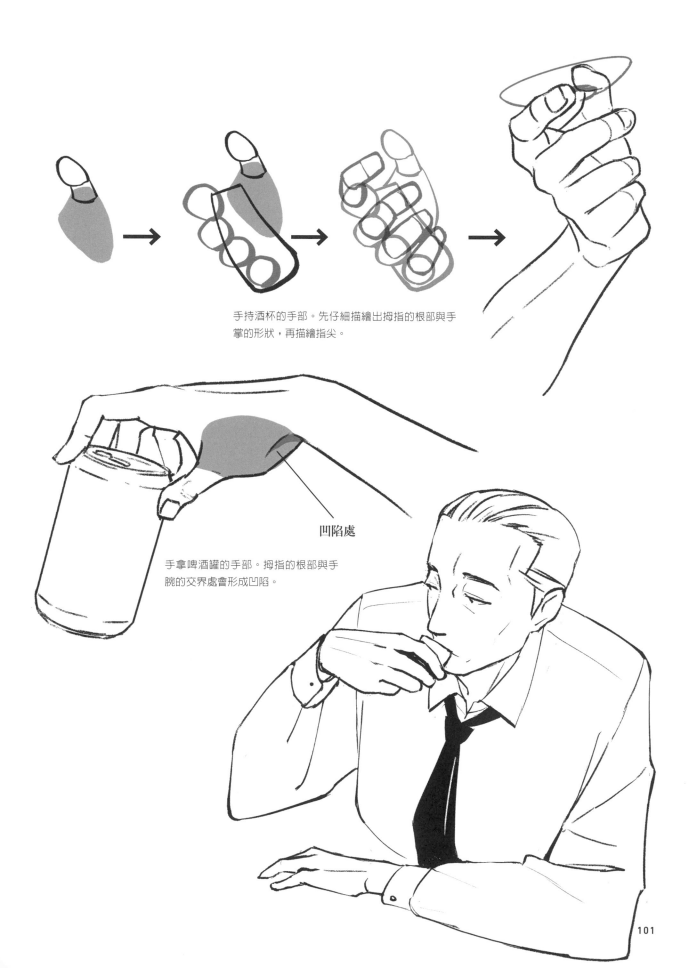

手持酒杯的手部。先仔細描繪出拇指的根部與手掌的形狀，再描繪指尖。

凹陷處

手拿啤酒罐的手部。拇指的根部與手腕的交界處會形成凹陷。

抽菸時的手部

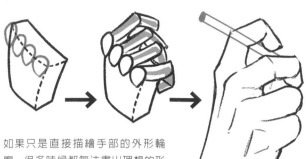

如果只是直接描繪手部的外形輪廓，很多時候都無法畫出理想的形狀（下圖）。首先要將手掌視為一個四角形盒子來描繪位置參考線，然後畫出第 3 關節的突出部位。接著再描繪由此延伸出來的手指。請記得手指與手指之間會有蹼狀的連接形狀。

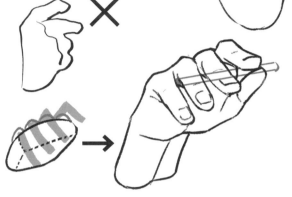

就算是看不太清楚手掌的角度，同樣請先將手掌的形狀描繪出來後，再畫上手指，若直接從手指開始描繪很容易失敗。

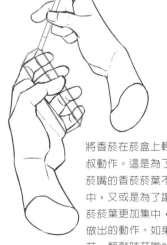

將香菸在菸盒上輕敲的中年大叔動作。這是為了避免將沒有菸嘴的香菸菸葉不小心含入口中，又或是為了讓有菸嘴的香菸菸葉更加集中，增進風味而做出的動作。如果有菸嘴的香菸，輕敲時菸嘴的那一端要朝下。

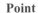

Point

將手指描繪成反折角度會更美觀！

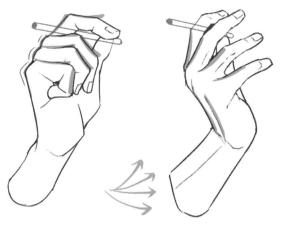

描繪手指時，並非呈現一直線，而是向外反弓的話，看起來就會像是線條優美而性感的手指。

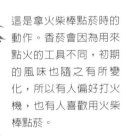

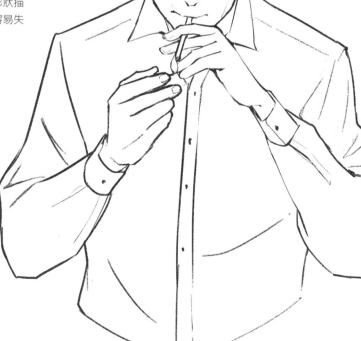

這是拿火柴棒點菸時的動作。香菸會因為用來點火的工具不同，初期的風味也隨之有所變化，所以有人偏好打火機，也有人喜歡用火柴棒點菸。

中年大叔休息時。雖然單手托腮時的手臂大多會被衣服遮住，但如果能將肌肉的特徵確實表現出來的話，畫面會更有說服力。

手臂活動而浮現的肌肉

肌肉隆起幅度大

肌肉隆起幅度小

前臂內側的隆起看起來會比較大，而外側的隆起看起來比較小。將小指那側的手腕朝向手肘延伸的肌肉陰影描繪出來的話會更有真實感。

向前伸出的手部

● 向前方伸出

拇指與食指之間的皺紋

指腹的皺紋

像這樣具有前後景深的手部姿勢，仔細將手上的皺紋描繪出來，可以表現出遠近感。

首先要描繪手掌與拇指的根部部位。

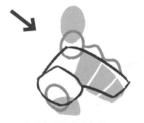

像是將幾個圓形相連接的感覺描繪手指。

● 向後方伸出

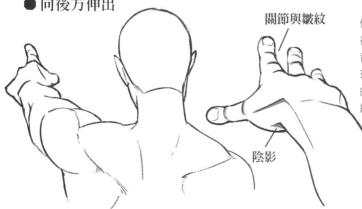

關節與皺紋

陰影

像這樣具有景深，而且可以看得見手背的角度，仔細將手指背部的皺紋描繪出來，可以表現出遠近感。手腕與拇指連接的肌肉部分的陰影線條也要描繪出來。

被手掌遮住的拇指根部也要先描繪出來，以便掌握正確的位置。

追加描繪肌肉

以將幾個圓形相連接的方式描繪出手指，然後在小指外側追加描繪手掌的肌肉。

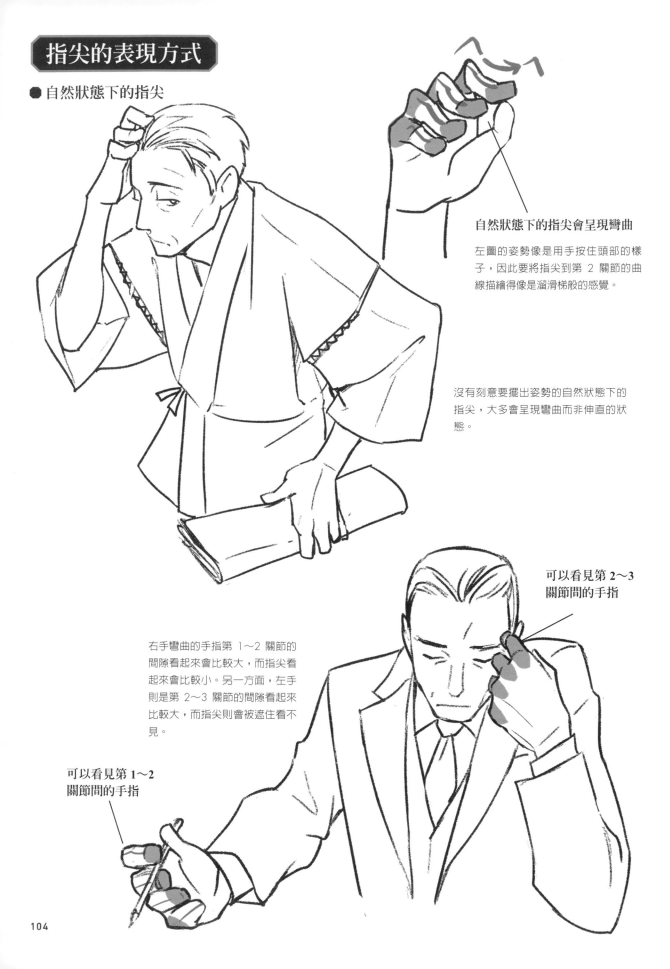

指尖的表現方式

● 自然狀態下的指尖

自然狀態下的指尖會呈現彎曲

左圖的姿勢像是用手按住頭部的樣子，因此要將指尖到第 2 關節的曲線描繪得像是溜滑梯般的感覺。

沒有刻意要擺出姿勢的自然狀態下的指尖，大多會呈現彎曲而非伸直的狀態。

可以看見第 2～3 關節間的手指

右手彎曲的手指第 1～2 關節的間隙看起來會比較大，而指尖看起來會比較小。另一方面，左手則是第 2～3 關節的間隙看起來比較大，而指尖則會被遮住看不見。

可以看見第 1～2 關節間的手指

● 刻意擺出姿勢的指尖

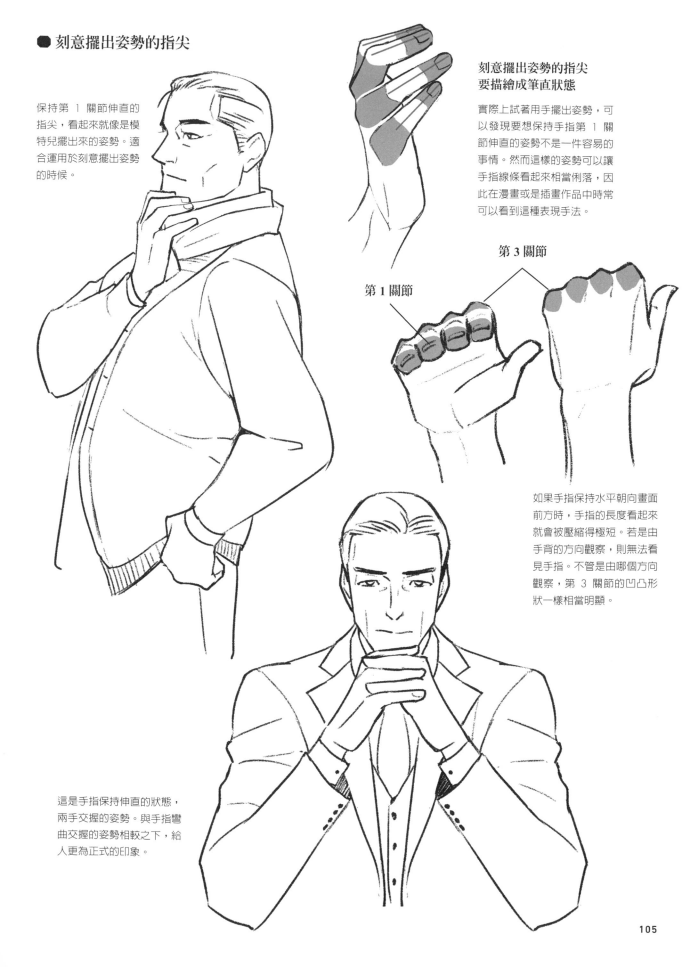

保持第 1 關節伸直的指尖，看起來就像是模特兒擺出來的姿勢。適合運用於刻意擺出姿勢的時候。

刻意擺出姿勢的指尖要描繪成筆直狀態

實際上試著用手擺出姿勢，可以發現要想保持手指第 1 關節伸直的姿勢不是一件容易的事情。然而這樣的姿勢可以讓手指線條看起來相當俐落，因此在漫畫或是插畫作品中時常可以看到這種表現手法。

第 3 關節

第 1 關節

如果手指保持水平朝向畫面前方時，手指的長度看起來就會被壓縮得極短。若是由手背的方向觀察，則無法看見手指。不管是由哪個方向觀察，第 3 關節的凹凸形狀一樣相當明顯。

這是手指保持伸直的狀態，兩手交握的姿勢。與手指彎曲交握的姿勢相較之下，給人更為正式的印象。

描繪下半身

中年大叔的腰部周圍及腿部給人厚實強壯的感覺。請觀察一下肌肉與脂肪的形狀，以及身體動作時產生的變化吧！

中年大叔的下半身特徵

● 正面

腹部的
隆起線條

膝蓋上方
的肌肉

在腳掌背部
與小腿交界
處會形成凹陷

側腹部線條寬鬆而且隆起，如果上半身擺出傾倒的姿勢時，會突出得更明顯。覆蓋在膝蓋上面的肌肉用力時會向上拉提，但放鬆弛緩時則會下垂。腳掌上方會出現凹陷部位，若是在小腿與腳掌的交界處加上一些線條及陰影的話，就能描繪得更有說服力。

肌腱

由正面觀察時的肌肉圖。大腿的肌肉（股四頭肌）中尤其醒目的水滴形部分會覆蓋在膝蓋頭上。平坦的肌腱部分相較之下看起來會像是呈現凹陷的狀態。

年輕人

年輕人側腹部的肉不會那麼明顯，膝蓋周圍也僅是稍微有骨骼陰影浮現的程度。

Point	中年大叔有一道如同內褲般的脂肪

削瘦型

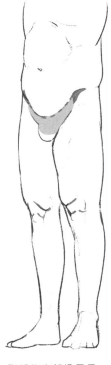

中等身材

雖然削瘦型體型的腹部肌肉與脂肪的交界處並不容易看清楚，但還是會呈現些微的高低落差。以描繪皺紋的方式表現即可。

腹部的肉就像是吊床一般由腰部骨骼的位置向下垂，而其下則是脂肪，形狀看起來就像是穿了一條內褲似的。

● 後面

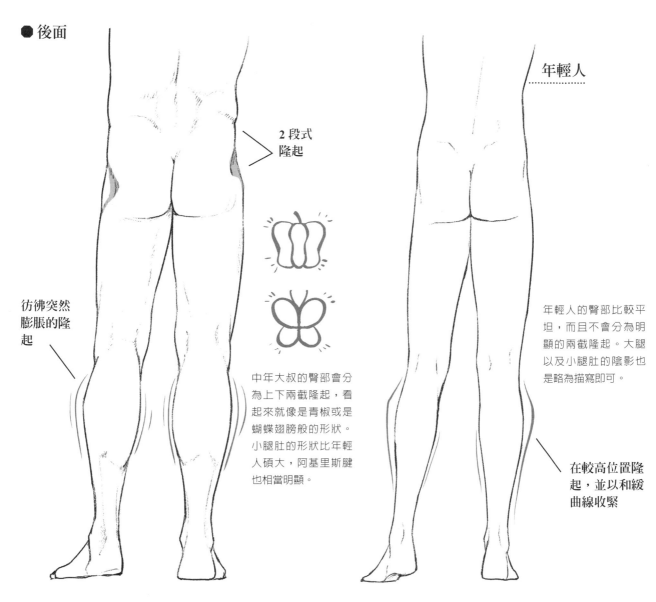

2 段式隆起

年輕人

彷彿突然膨脹的隆起

中年大叔的臀部會分為上下兩截隆起，看起來就像是青椒或是蝴蝶翅膀般的形狀。小腿肚的形狀比年輕人碩大，阿基里斯腱也相當明顯。

年輕人的臀部比較平坦，而且不會分為明顯的兩截隆起。大腿以及小腿肚的陰影也是略為描寫即可。

在較高位置隆起，並以和緩曲線收緊

● 蹲姿（正面）

向外擴張

膝蓋彎曲時，骨骼會朝上下兩側大幅擴張，形成 3 個位置的轉角線條。如果在這裡以寫實的手法描繪的話，可以更加呈現出中年大叔強而有力的下半身。

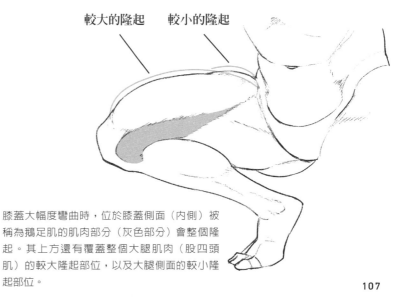

較大的隆起　　較小的隆起

膝蓋大幅度彎曲時，位於膝蓋側面（內側）被稱為鵝足肌的肌肉部分（灰色部分）會整個隆起。其上方還有覆蓋整個大腿肌肉（股四頭肌）的較大隆起部位，以及大腿側面的較小隆起部位。

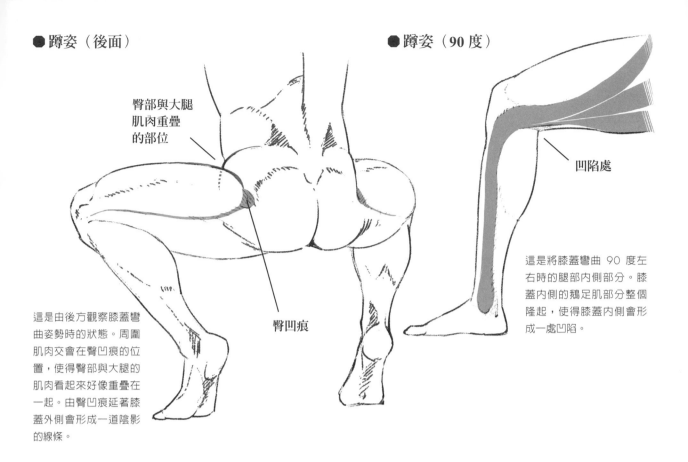

● 蹲姿（後面）

臀部與大腿
肌肉重疊
的部位

臀凹痕

這是由後方觀察膝蓋彎
曲姿勢時的狀態。周圍
肌肉交會在臀凹痕的位
置，使得臀部與大腿的
肌肉看起來好像重疊在
一起。由臀凹痕延著膝
蓋外側會形成一道陰影
的線條。

● 蹲姿（90度）

凹陷處

這是將膝蓋彎曲 90 度左
右時的腿部內側部分。膝
蓋內側的鵝足肌部分整個
隆起，使得膝蓋內側會形
成一處凹陷。

● 翹腳姿勢

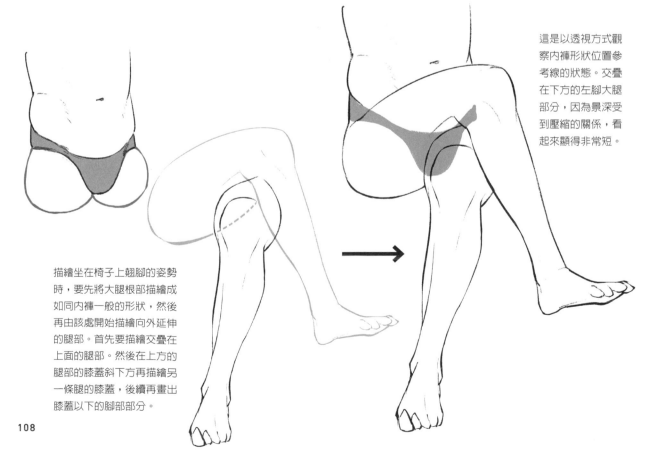

描繪坐在椅子上翹腳的姿勢
時，要先將大腿根部描繪成
如同內褲一般的形狀，然後
再由該處開始描繪向外延伸
的腿部。首先要描繪交疊在
上面的腿部。然後在上方的
腿部的膝蓋斜下方再描繪另
一條腿的膝蓋，後續再畫出
膝蓋以下的腳部部分。

這是以透視方式觀
察內褲形狀位置參
考線的狀態。交疊
在下方的左腳大腿
部分，因為景深受
到壓縮的關係，看
起來顯得非常短。

腳部

● 腳部的描繪方式

描繪腳部時，如果直接按著輪廓描繪的話不容易畫得好，因此可以透過部位組合的概念掌握形狀。將飯糰形狀的腳腫、鴨子扁嘴形狀的腳尖、く字形的拇趾組合在一起描繪。此外，在各部位交界之處會比較容易形成陰影。

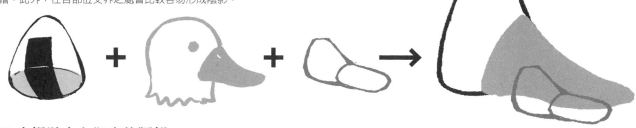

● 由拇趾方向觀察的腳部

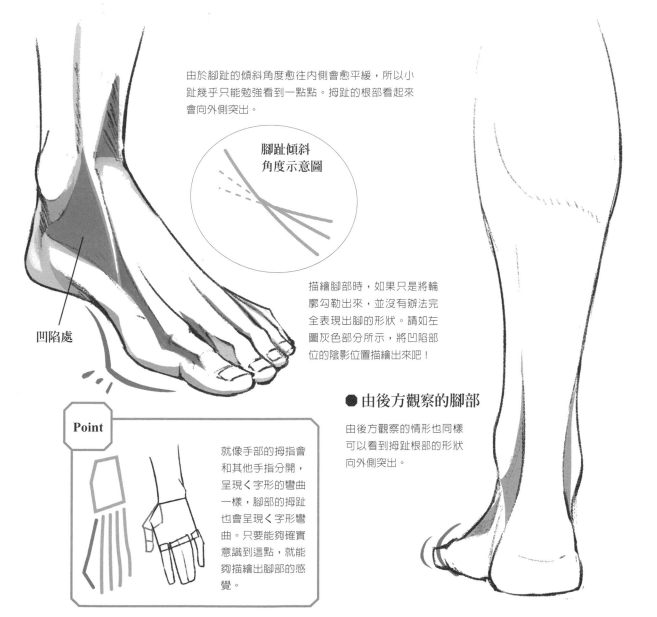

由於腳趾的傾斜角度愈往內側會愈平緩，所以小趾幾乎只能勉強看到一點點。拇趾的根部看起來會向外側突出。

腳趾傾斜角度示意圖

凹陷處

描繪腳部時，如果只是將輪廓勾勒出來，並沒有辦法完全表現出腳的形狀。請如左圖灰色部分所示，將凹陷部位的陰影位置描繪出來吧！

Point

就像手部的拇指會和其他手指分開，呈現く字形的彎曲一樣，腳部的拇趾也會呈現く字形彎曲。只要能夠確實意識到這點，就能夠描繪出腳部的感覺。

● 由後方觀察的腳部

由後方觀察的情形也同樣可以看到拇趾根部的形狀向外側突出。

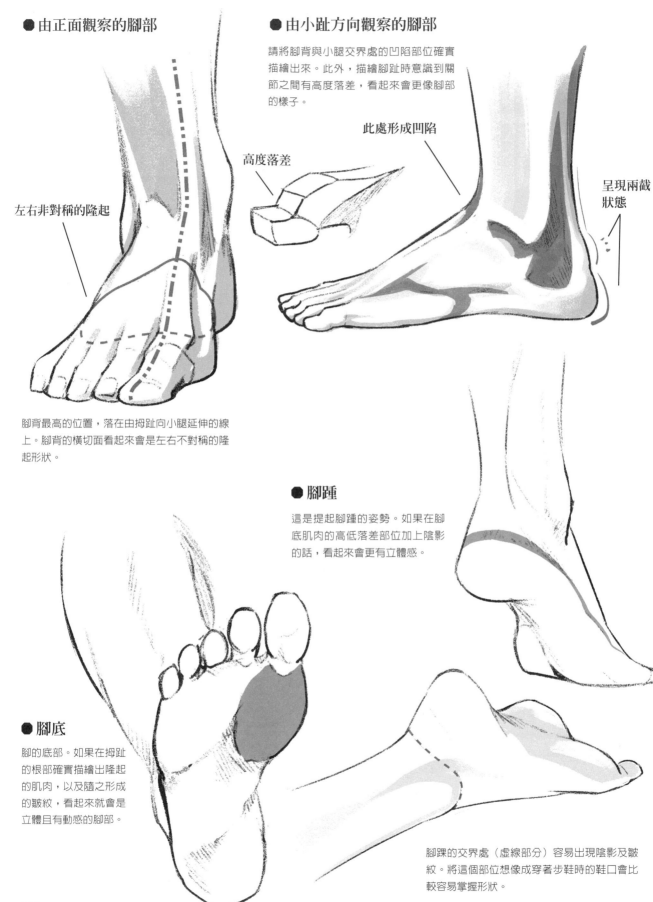

●由正面觀察的腳部

左右非對稱的隆起

腳背最高的位置，落在由拇趾向小腿延伸的線上。腳背的橫切面看起來會是左右不對稱的隆起形狀。

●由小趾方向觀察的腳部

請將腳背與小腿交界處的凹陷部位確實描繪出來。此外，描繪腳趾時意識到關節之間有高度落差，看起來會更像腳部的樣子。

此處形成凹陷

高度落差

呈現兩截狀態

●腳踵

這是提起腳踵的姿勢。如果在腳底肌肉的高低落差部位加上陰影的話，看起來會更有立體感。

●腳底

腳的底部。如果在拇趾的根部確實描繪出隆起的肌肉，以及隨之形成的皺紋，看起來就會是立體且有動感的腳部。

腳踝的交界處（虛線部分）容易出現陰影及皺紋。將這個部位想像成穿著步鞋時的鞋口會比較容易掌握形狀。

中年大叔的內褲

● 三角褲

三角褲是昭和 1980 年代以前男性所慣穿的內褲款式，可說是能夠表現出中年大叔感覺的利器之一。雖然常聽到這種款式「好土哦」的批評，但也有人反而覺得這是一種另類的魅力。

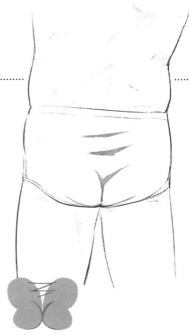

以寬鬆的布料包覆股間，並在大腿的根部形成深深的褶痕。

因為不是密貼身體的布料，所以會在臀部附近形成寬鬆布料的褶痕。形狀看起來就像是橫跨左右兩側臀部的吊橋似的。

● 拳擊平口褲

拳擊平口褲的造形看起來還算有時尚感，因此受到女性的歡迎而成為現在的主流款式。將腰部的鬆緊帶部分寬幅描繪得大一些，看起來更有中年大叔的印象。經常可以看見這個部分印有品牌的標記。

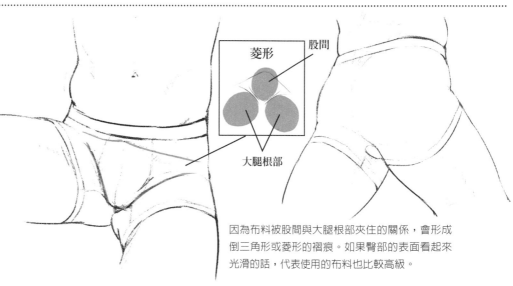

菱形　股間

大腿根部

因為布料被股間與大腿根部夾住的關係，會形成倒三角形或菱形的褶痕。如果臀部的表面看起來光滑的話，代表使用的布料也比較高級。

● 四角褲

四角褲是與拳擊平口褲同為佔據人氣指數一二名的款式。前面有像是要包圍住股間一般的直線褶痕，臀部下側只會出現些微的褶痕。若是張開雙腿時，則會成為連續的大 Z 字形褶痕。

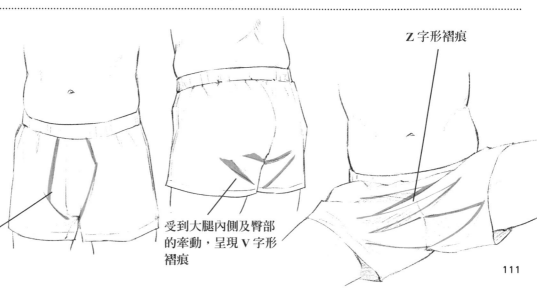

Z 字形褶痕

股間附近的褶痕是呈直線形

受到大腿內側及臀部的牽動，呈現 V 字形褶痕

像個中年大叔的動作

除了透過體型之外，也可以藉由日常生活中自然不做作的姿勢營造出中年大叔的感覺

站姿

● 像個中年大叔的古典相對姿勢

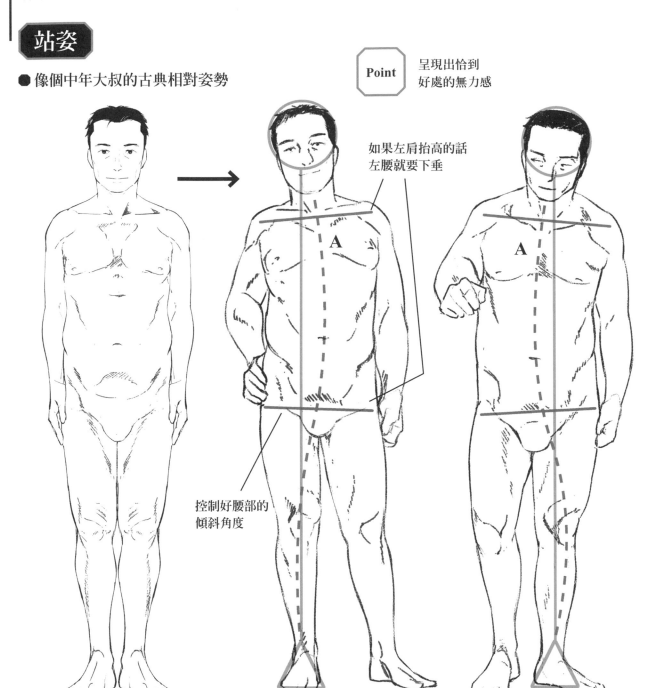

Point 呈現出恰到好處的無力感

如果左肩抬高的話左腰就要下垂

控制好腰部的傾斜角度

由頭頂一直到腳跟呈一直線的直立姿勢，看起來就像是機器人一般僵硬拘束。描繪時採取將身體重心放至其中一腳上的「古典相對姿勢」，會給人比較自然的印象。在此我們特地考量設計「像個中年大叔的古典相對姿勢」。

相對於垂直連接頭部與軸腿側腳踵的直線 A，若是讓連接「鎖骨的中心～肚臍～軸腿的膝蓋」的線條呈現和緩的 S 形曲線，看起來就會是中年大叔恰到好處的無力感站姿。上半身的曲線彎曲程度大一些比較好。

古典相對姿勢的兩肩連接線與腰部兩端連接線的傾斜角度是相反的。如果古典相對姿勢再加上稍微駝背的話，看起來就更像是中年大叔了。

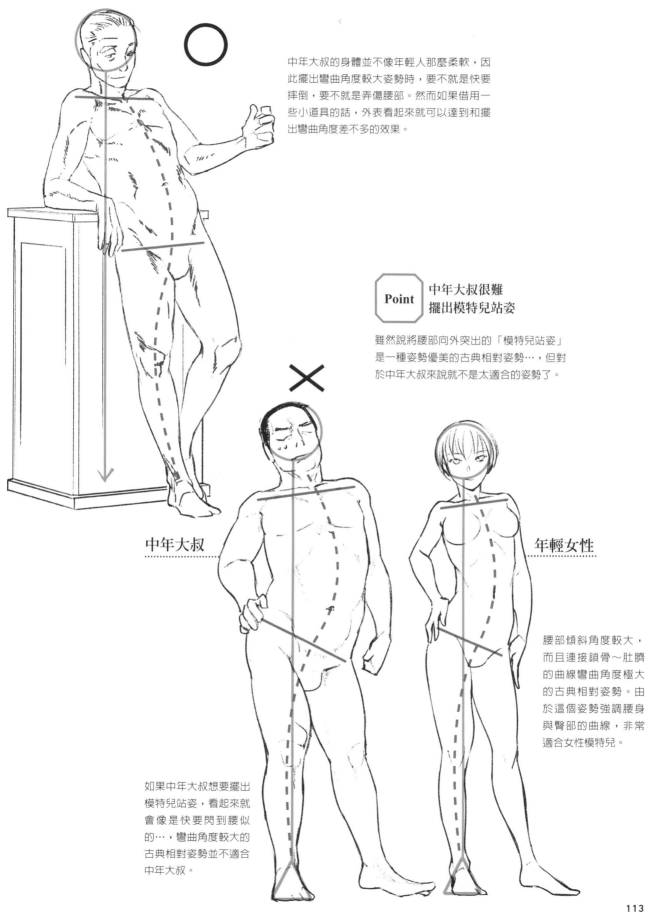

中年大叔的身體並不像年輕人那麼柔軟，因此擺出彎曲角度較大姿勢時，要不就是快要摔倒，要不就是弄傷腰部。然而如果借用一些小道具的話，外表看起來就可以達到和擺出彎曲角度差不多的效果。

Point 中年大叔很難
擺出模特兒站姿

雖然說將腰部向外突出的「模特兒站姿」是一種姿勢優美的古典相對姿勢…，但對於中年大叔來說就不是太適合的姿勢了。

中年大叔

年輕女性

腰部傾斜角度較大，而且連接鎖骨～肚臍的曲線彎曲角度極大的古典相對姿勢。由於這個姿勢強調腰身與臀部的曲線，非常適合女性模特兒。

如果中年大叔想要擺出模特兒站姿，看起來就會像是快要閃到腰似的…，彎曲角度較大的古典相對姿勢並不適合中年大叔。

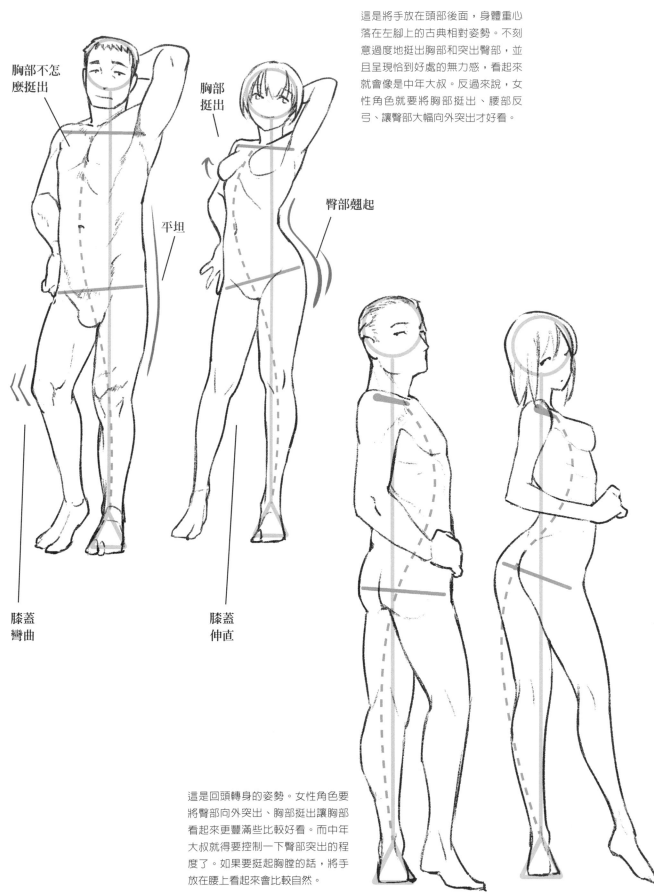

胸部不怎
麼挺出

胸部
挺出

臀部翹起

平坦

這是將手放在頭部後面，身體重心
落在左腳上的古典相對姿勢。不刻
意過度地挺出胸部和突出臀部，並
且呈現恰到好處的無力感，看起來
就會像是中年大叔。反過來說，女
性角色就要將胸部挺出、腰部反
弓、讓臀部大幅向外突出才好看。

膝蓋
彎曲

膝蓋
伸直

這是回頭轉身的姿勢。女性角色要
將臀部向外突出、胸部挺出讓胸部
看起來更豐滿些比較好看。而中年
大叔就得要控制一下臀部突出的程
度了。如果要挺起胸膛的話，將手
放在腰上看起來會比較自然。

● 良好姿勢與駝背姿勢的不同畫法

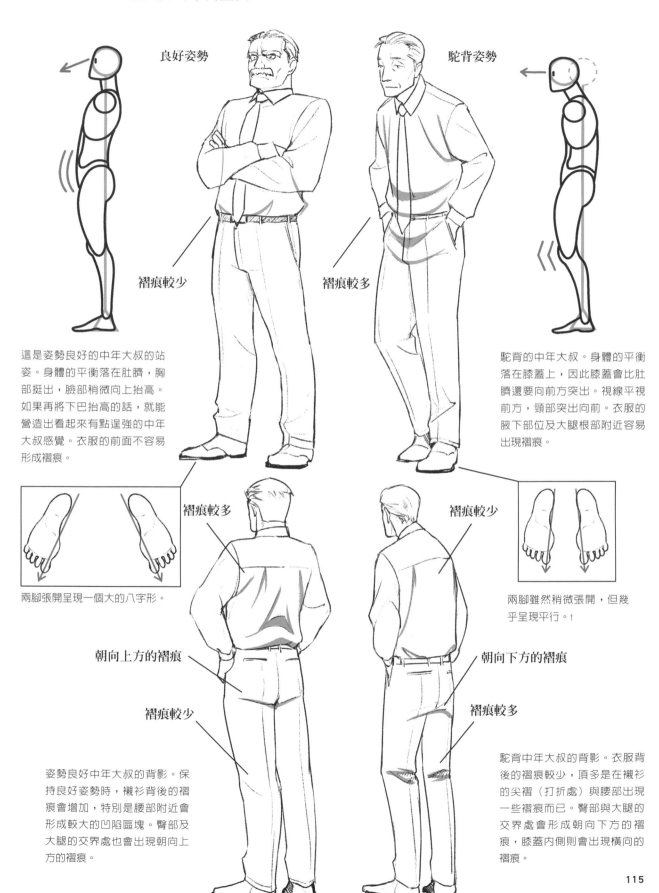

良好姿勢

駝背姿勢

褶痕較少

褶痕較多

這是姿勢良好的中年大叔的站姿。身體的平衡落在肚臍，胸部挺出，臉部稍微向上抬高。如果再將下巴抬高的話，就能營造出看起來有點逞強的中年大叔感覺。衣服的前面不容易形成褶痕。

駝背的中年大叔。身體的平衡落在膝蓋上，因此膝蓋會比肚臍還要向前方突出。視線平視前方，頸部突出向前。衣服的腋下部位及大腿根部附近容易出現褶痕。

兩腳張開呈現一個大的八字形。

褶痕較多

褶痕較少

兩腳雖然稍微張開，但幾乎呈現平行。†

朝向上方的褶痕

褶痕較少

朝向下方的褶痕

褶痕較多

姿勢良好中年大叔的背影。保持良好姿勢時，襯衫背後的褶痕會增加，特別是腰部附近會形成較大的凹陷區塊。臀部及大腿的交界處也會出現朝向上方的褶痕。

駝背中年大叔的背影。衣服背後的褶痕較少，頂多是在襯衫的尖褶（打折處）與腰部出現一些褶痕而已。臀部與大腿的交界處會形成朝向下方的褶痕，膝蓋內側則會出現橫向的褶痕。

115

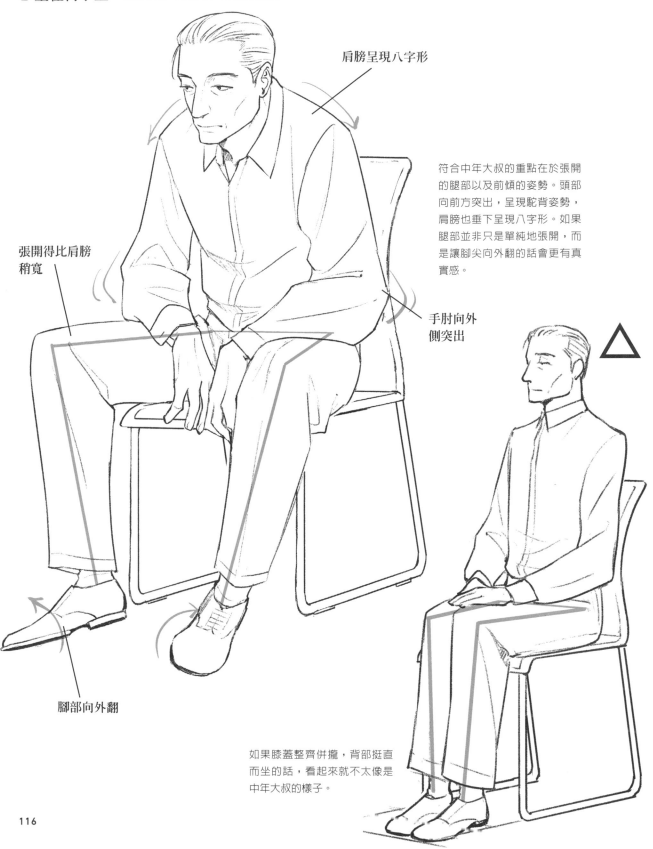

坐姿

● 坐在椅子上…肩膀下垂，呈現出中年大叔的氣氛

肩膀呈現八字形

張開得比肩膀
稍寬

手肘向外
側突出

符合中年大叔的重點在於張開
的腿部以及前傾的姿勢。頭部
向前方突出，呈現駝背姿勢，
肩膀也垂下呈現八字形。如果
腿部並非只是單純地張開，而
是讓腳尖向外翻的話會更有真
實感。

腳部向外翻

如果膝蓋整齊併攏，背部挺直
而坐的話，看起來就不太像是
中年大叔的樣子。

● 與女性的坐姿進行比較…中年大叔的腰部較難向後反弓

中年大叔的腰部較欠缺柔軟性，如果將體重倚靠在椅背上，臀部就會滑向前方。膝蓋也沒有要收攏的意思，因此會向外側自然垂倒。

女性可以將體重倚靠在椅背上，同時深深地坐在椅面上。而且膝蓋也會朝向內側。

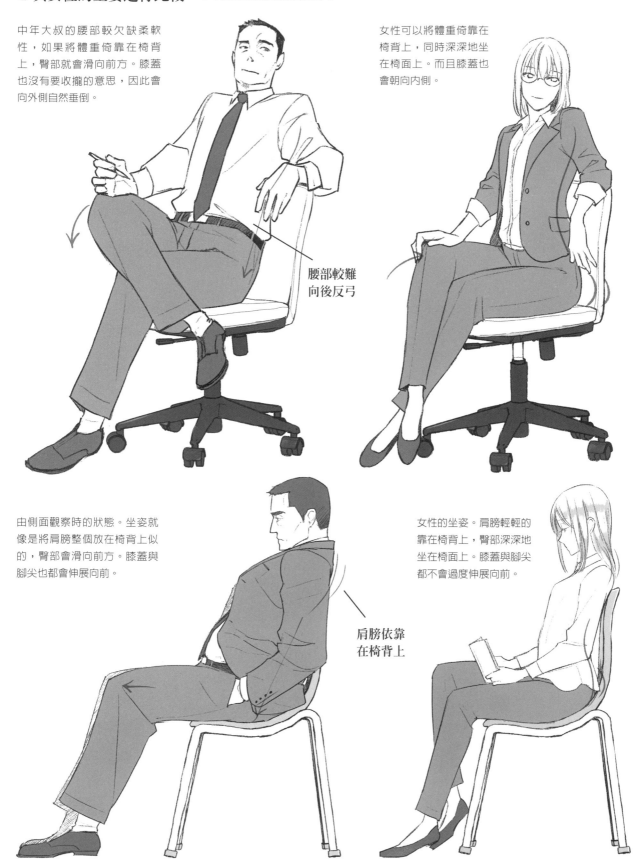

腰部較難
向後反弓

由側面觀察時的狀態。坐姿就像是將肩膀整個放在椅背上似的，臀部會滑向前方。膝蓋與腳尖也都會伸展向前。

女性的坐姿。肩膀輕輕的靠在椅背上，臀部深深地坐在椅面上。膝蓋與腳尖都不會過度伸展向前。

肩膀依靠
在椅背上

● 坐在椅子上交談…用心處理肩膀和腳部的形狀

左側的中年大叔將整個身體靠在椅背
上，右側的中年大叔則是前傾的姿勢。
因此 2 人的襯衫衣領角度看起來就會
不一樣。身體愈向前傾，領口的形狀會
愈接近 V 字形。

左側中年大叔的肩部肌肉朝向後方，而
右側的中年大叔頸部後方～肩膀則是呈
現隆起的形狀，兩者之間的表現手法不
同。鎖骨看起來的形狀也不一樣。兩人
的腿部都是向外張開，因此腰部周圍的
描寫也很重要。可以看得見相當於內褲
襠布部位的褲子外觀，描繪時要意識到
其下還有臀部的肌肉。

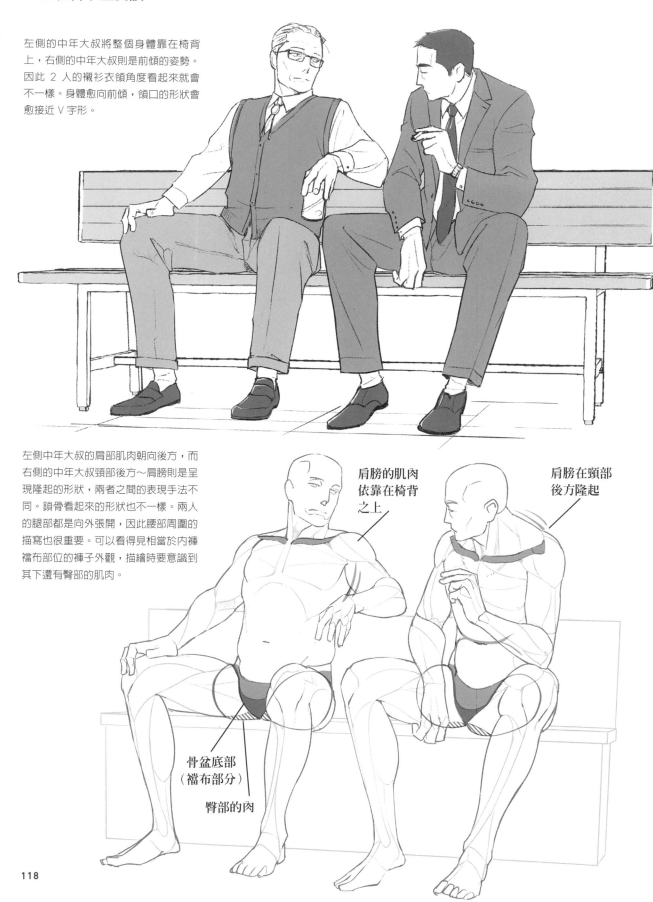

肩膀的肌肉
依靠在椅背
之上

肩膀在頸部
後方隆起

骨盆底部
（襠布部分）

臀部的肉

118

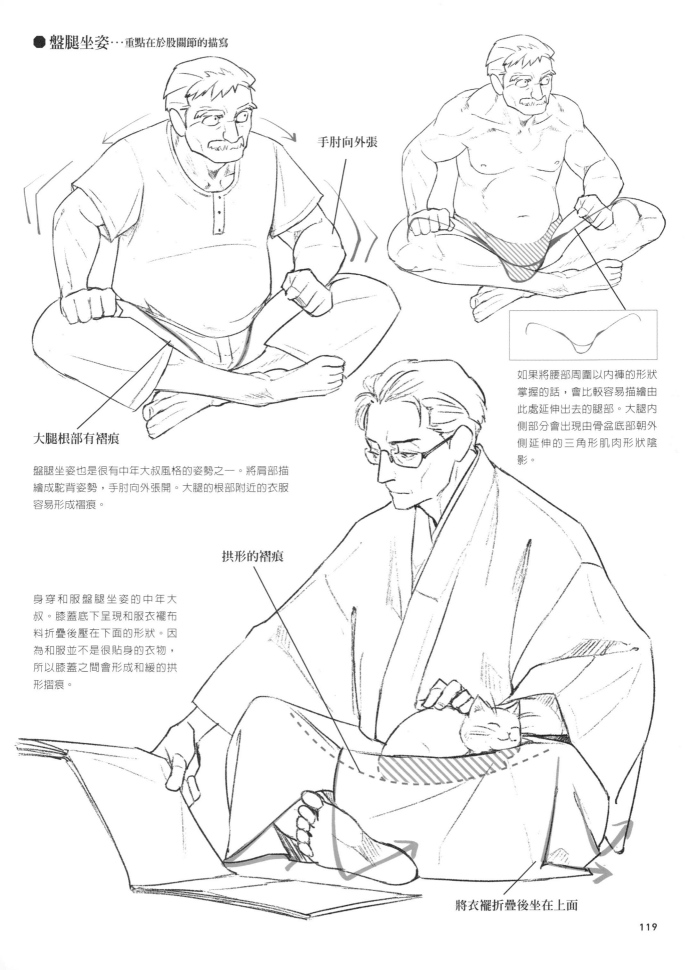

● 盤腿坐姿…重點在於股關節的描寫

手肘向外張

大腿根部有褶痕

盤腿坐姿也是很有中年大叔風格的姿勢之一。將肩部描繪成駝背姿勢，手肘向外張開。大腿的根部附近的衣服容易形成褶痕。

如果將腰部周圍以內褲的形狀掌握的話，會比較容易描繪由此處延伸出去的腿部。大腿內側部分會出現由骨盆底部朝外側延伸的三角形肌肉形狀陰影。

拱形的褶痕

身穿和服盤腿坐姿的中年大叔。膝蓋底下呈現和服衣襬布料折疊後壓在下面的形狀。因為和服並不是很貼身的衣物，所以膝蓋之間會形成和緩的拱形摺痕。

將衣襬折疊後坐在上面

各式各樣的中年大叔動作

● 駝背走路姿勢

以駝背姿勢走路時,為了要保持平衡,膝蓋會稍微彎曲,而且將手放進口袋內的動作也時常可見。這些雖然都是一些小細節,但如果描繪時掌握得當的話,看起來會更像中年大叔的樣子。

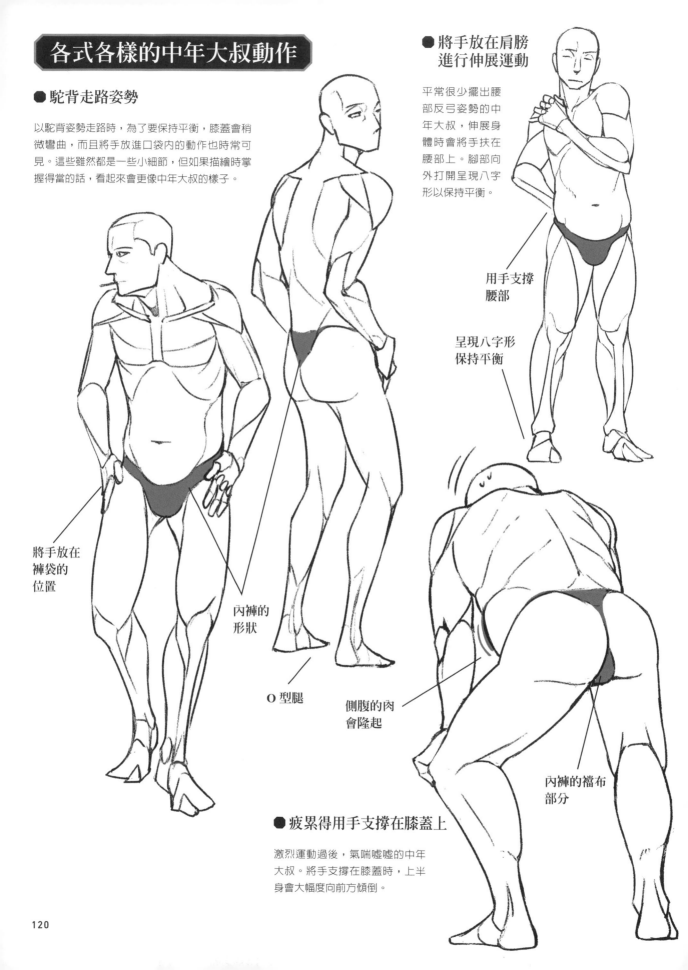

將手放在
褲袋的
位置

內褲的
形狀

O 型腿

● 將手放在肩膀
進行伸展運動

平常很少擺出腰部反弓姿勢的中年大叔,伸展身體時會將手扶在腰部上。腳部向外打開呈現八字形以保持平衡。

用手支撐
腰部

呈現八字形
保持平衡

側腹的肉
會隆起

內褲的襠布
部分

● 疲累得用手支撐在膝蓋上

激烈運動過後,氣喘噓噓的中年大叔。將手支撐在膝蓋時,上半身會大幅度向前方傾倒。

120

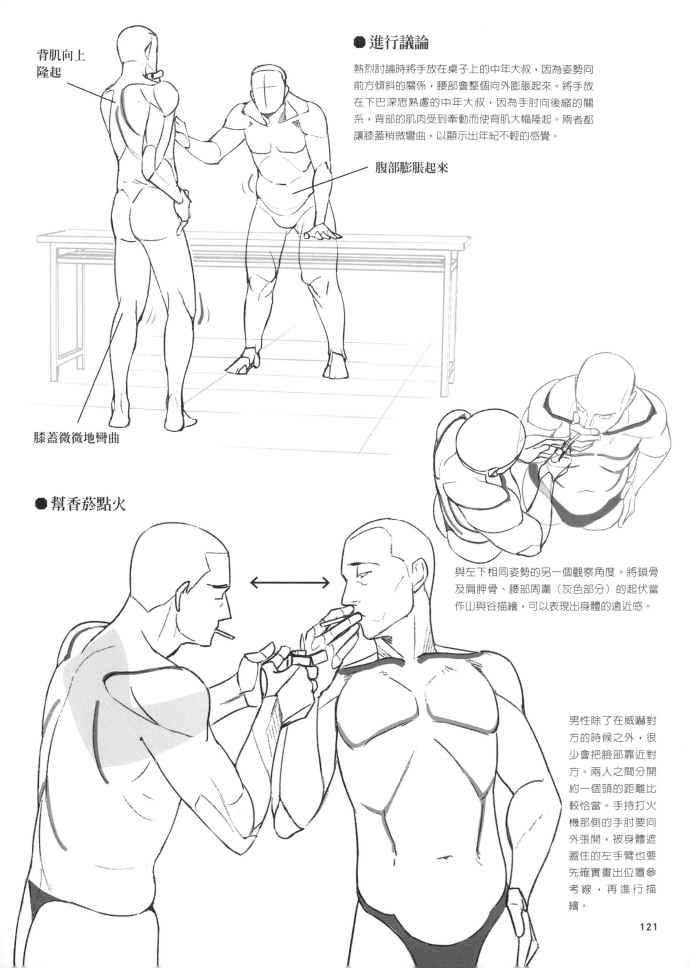

背肌向上
隆起

● 進行議論

熱烈討論時將手放在桌子上的中年大叔，因為姿勢向
前方傾斜的關係，腰部會整個向外膨脹起來。將手放
在下巴深思熟慮的中年大叔，因為手肘向後縮的關
系，背部的肌肉受到牽動而使背肌大幅隆起。兩者都
讓膝蓋稍微彎曲，以顯示出年紀不輕的感覺。

腹部膨脹起來

膝蓋微微地彎曲

● 幫香菸點火

與左下相同姿勢的另一個觀察角度。將鎖骨
及肩胛骨、腰部周圍（灰色部分）的起伏當
作山與谷描繪，可以表現出身體的遠近感。

男性除了在威嚇對
方的時候之外，很
少會把臉部靠近對
方。兩人之間分開
約一個頭的距離比
較恰當。手持打火
機那側的手肘要向
外張開，被身體遮
蓋住的左手臂也要
先確實畫出位置參
考線，再進行描
繪。

121

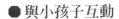

● 與小孩子互動

為了要和身高差異大的小孩子進行互動，採取前傾姿勢的中年大叔。小孩子因為身體柔軟的關係，如果擺出腰部大幅度反弓的姿勢，就可以在畫面上清楚呈現出中年大叔與小孩子之間的不同處。

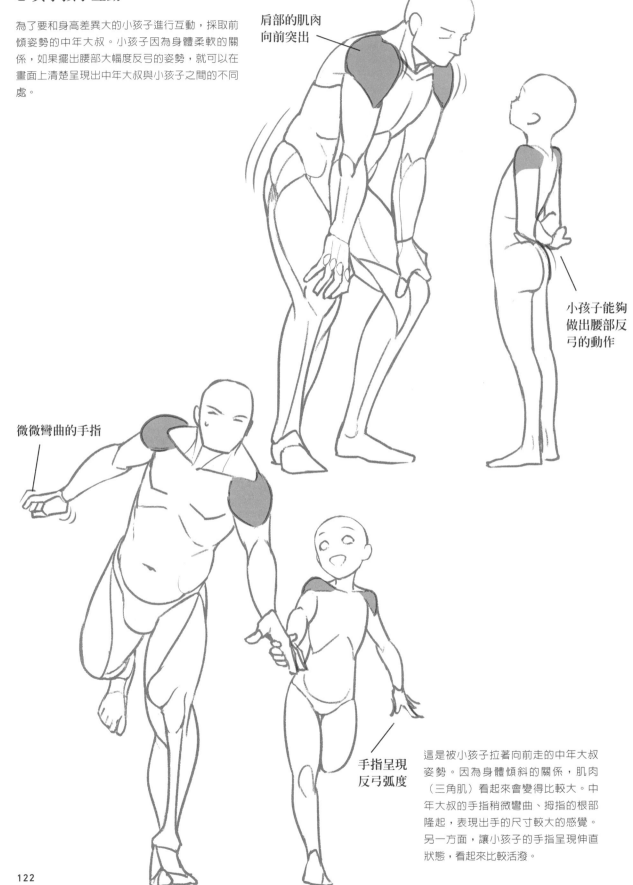

肩部的肌肉
向前突出

小孩子能夠
做出腰部反
弓的動作

微微彎曲的手指

手指呈現
反弓弧度

這是被小孩子拉著向前走的中年大叔姿勢。因為身體傾斜的關係，肌肉（三角肌）看起來會變得比較大。中年大叔的手指稍微彎曲、拇指的根部隆起，表現出手的尺寸較大的感覺。另一方面，讓小孩子的手指呈現伸直狀態，看起來比較活潑。

● 手持拐杖

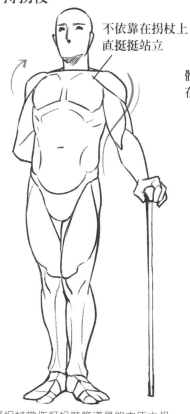

不依靠在拐杖上
直挺挺站立

● 支撐在拐杖上

體重依靠
在拐杖上

支撐在拐杖上的姿勢，會隨著體力的有無而表現出不同的樣態。左邊是體力尚存，但身體不好，所以支撐在拐杖上的中年大叔。肩膀向上抬高，而下腹部向外突出。右邊則是體力已經衰退，接近老年的中年大叔。肩膀向下垂，手肘向外張開，全身支撐在拐杖上。膝蓋彎曲，而且呈現 ○ 型腿的狀態。

○ 型腿

這是將拐杖當作打扮裝飾道具的中年大叔。體重不會支撐在拐杖上，腰桿打直挺起胸膛，和駝背的中年大叔相較下呈現出一種中年紳士的感覺。

● 跑步（側面）

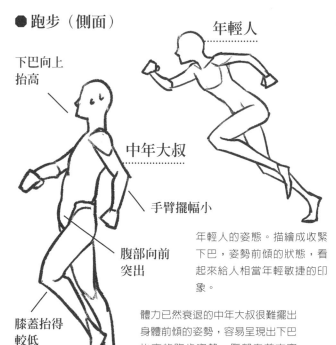

年輕人

下巴向上
抬高

中年大叔

手臂擺幅小

腹部向前
突出

膝蓋抬得
較低

年輕人的姿態。描繪成收緊下巴，姿勢前傾的狀態，看起來給人相當年輕敏捷的印象。

體力已然衰退的中年大叔很難擺出身體前傾的姿勢，容易呈現出下巴抬高的跑步姿勢。腹部向前方突出，手臂的擺幅較小，腳也抬不怎麼起來。

● 踢腿動作

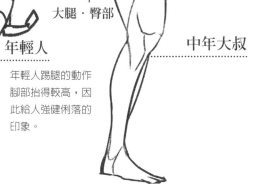

腿無法像年輕人
一樣抬得高

膝蓋

大腿・臀部

年輕人

中年大叔

年輕人踢腿的動作腳抬得較高，因此給人強健俐落的印象。

中年大叔的腳抬不怎麼起來，踢腿的動作看起來不太優美。向前踢出的腿部因為透視法的關係，看起來會變得很短，所以要仔細確認膝蓋與大腿、臀部的位置再描繪。

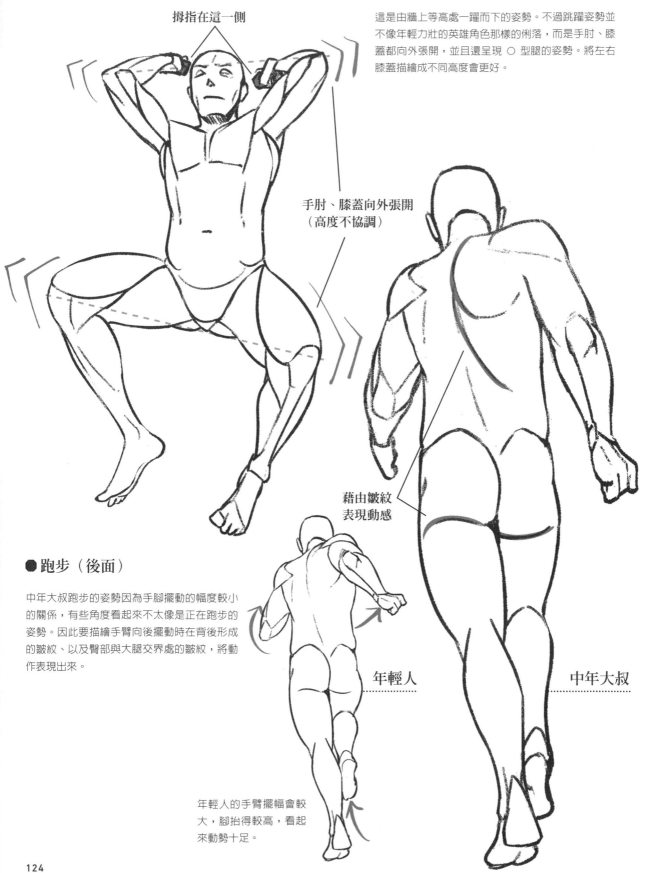

● 一躍而下

拇指在這一側

這是由牆上等高處一躍而下的姿勢。不過跳躍姿勢並不像年輕力壯的英雄角色那樣的俐落，而是手肘、膝蓋都向外張開，並且還呈現 〇 型腿的姿勢。將左右膝蓋描繪成不同高度會更好。

手肘、膝蓋向外張開
（高度不協調）

藉由皺紋
表現動感

● 跑步（後面）

中年大叔跑步的姿勢因為手腳擺動的幅度較小的關係，有些角度看起來不太像是正在跑步的姿勢。因此要描繪手臂向後擺動時在背後形成的皺紋、以及臀部與大腿交界處的皺紋，將動作表現出來。

年輕人

中年大叔

年輕人的手臂擺幅會較大，腳抬得較高，看起來動勢十足。

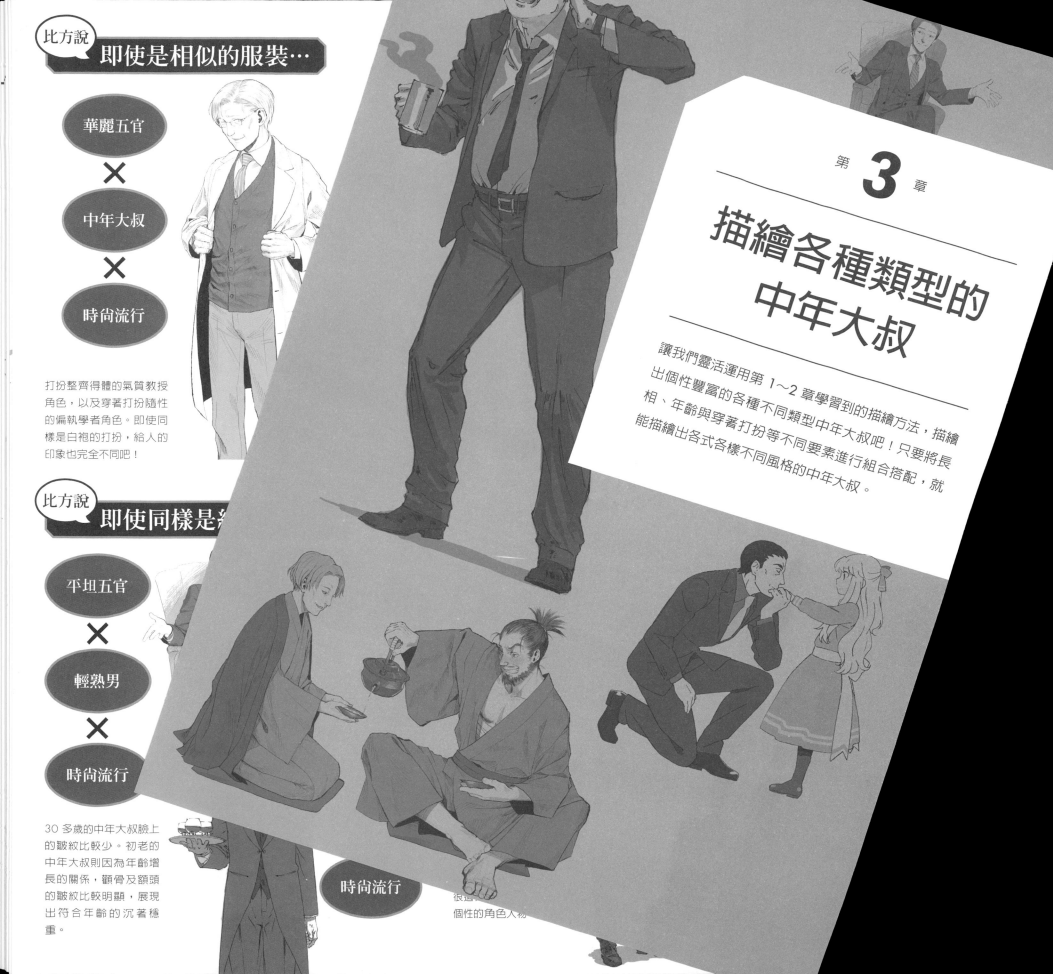

比方說 即使是相似的服裝…

華麗五官

×

中年大叔

×

時尚流行

打扮整齊得體的氣質教授角色，以及穿著打扮隨性的偏執學者角色。即使同樣是白袍的打扮，給人的印象也完全不同吧！

比方說 即使同樣是給

平坦五官

×

輕熟男

×

時尚流行

30 多歲的中年大叔臉上的皺紋比較少。初老的中年大叔則因為年齡增長的關係，顴骨及額頭的皺紋比較明顯，展現出符合年齡的沉著穩重。

時尚流行

很適
個性的角色人物

第 3 章

描繪各種類型的
中年大叔

讓我們靈活運用第 1～2 章學習到的描繪方法，描繪出個性豐富的各種不同類型中年大叔吧！只要將長相、年齡與穿著打扮等不同要素進行組合搭配，就能描繪出各式各樣不同風格的中年大叔。

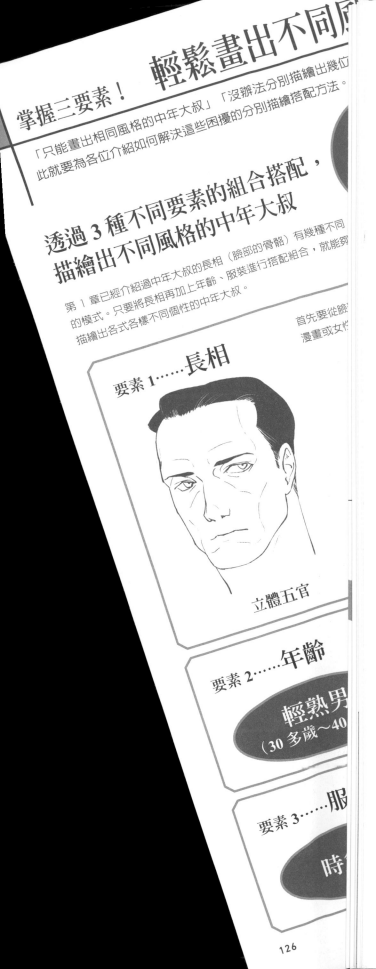

掌握三要素！ 輕鬆畫出不同風...

「只能畫出相同風格的中年大叔」「沒辦法分別描繪出幾位...」
此就要為各位介紹如何解決這些困擾的分別描繪搭配方法。

透過 3 種不同要素的組合搭配，
描繪出不同風格的中年大叔

第 1 章已經介紹過中年大叔的長相（臉部的骨骼）有幾種不同的模式。只要將長相再加上年齡、服裝進行搭配組合，就能夠描繪出各式各樣不同個性的中年大叔。

首先要從臉...
漫畫或女性...

要素 1……長相

立體五官

要素 2……年齡

輕熟男
（30 多歲～40...

要素 3……服...

時...

插畫繪者
介紹

K96

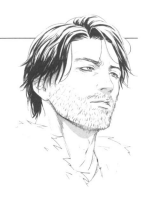

自由工作者的插畫家。從事
社群網頁遊戲及卡片遊戲的
插畫、書籍的插畫等工作。
官方網站：http://k96.jp/
pixiv ID:124938

茶和

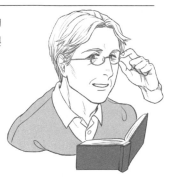

以自由工作者的身分活動
中。擅長描繪人、動物與
植物搭配組合的畫面。
pixiv ID:20403055

MIYA

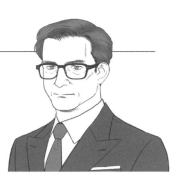

漫畫家、插畫家。負責
描繪朝日學生新聞社、
小學館、學研等，以兒
童讀者為對象的學習漫
畫。喜愛中年大叔、西
裝、眼鏡與動物的肉
球。
Mail:tokyo-no-sora@almond.ocn.ne.jp

褌之助

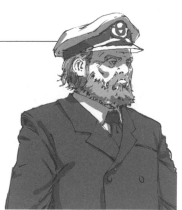

經常在 pixiv 及 twitter 等平
台投稿畫作。

pixiv ID:8220903

noni

以自由工作者身分活動中的插畫家。
官方網站：http://queserasera.890m.com/noni/
pixiv ID:11826140

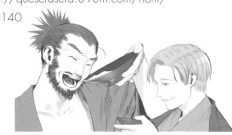

春名宏美

主要活動於以女性讀者為主
的漫畫雜誌。同時也從事
CD 封面繪製、小說及繪本
的插畫等。

アハト（AHATO）

以動畫工作者的身分活動中。

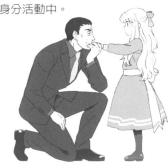

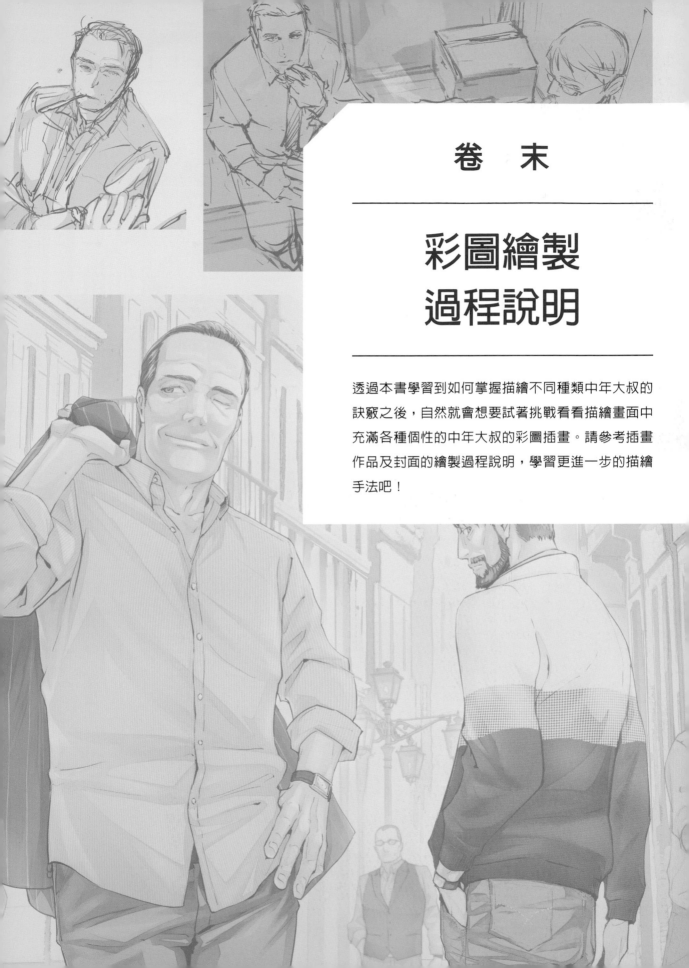

卷　末

彩圖繪製
過程說明

透過本書學習到如何掌握描繪不同種類中年大叔的
訣竅之後,自然就會想要試著挑戰看看描繪畫面中
充滿各種個性的中年大叔的彩圖插畫。請參考插畫
作品及封面的繪製過程說明,學習更進一步的描繪
手法吧!

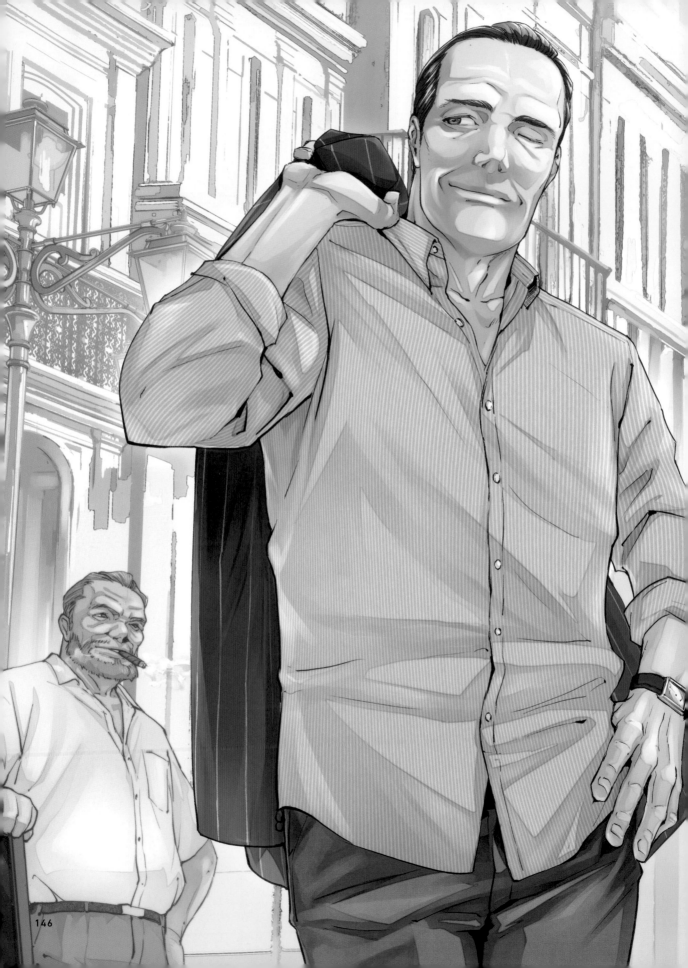

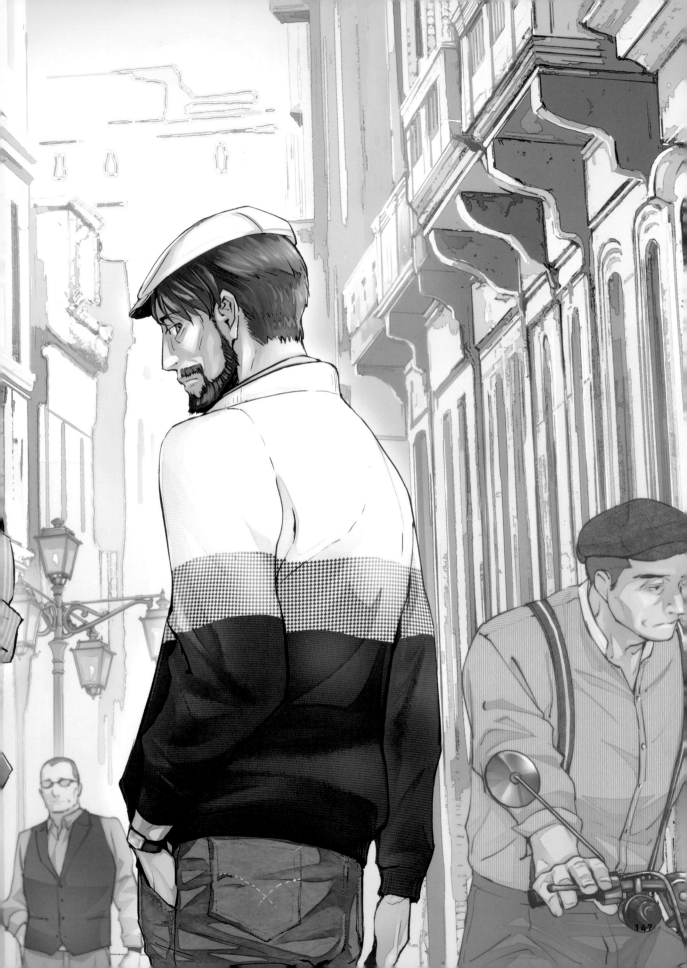

中年大叔描繪技巧剖析

這是一幅充滿了帥氣中年大叔的街角一景的彩圖。這幅作品是如何繪製而成的呢？為了要讓中年大叔的魅力更加突顯，是否有做了什麼樣的巧思安排呢？就讓我們按照設計概念以及描繪技巧等不同項目，一項一項確認吧！

插畫製作的設計概念

這個作品在完成之前，一共製作了兩種不同的草圖。而這兩種不同的設計，各是要表達什麼樣的中年大叔樣貌與場景呢？

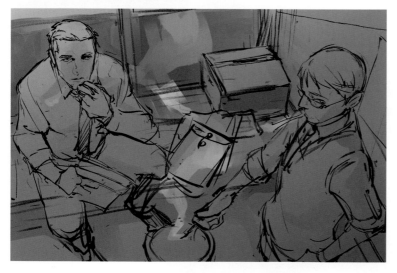

● 草圖 A：樓梯下的吸菸處

將狹窄的置物間當作是吸菸處，表現出兩位躲起來祕密交談的中年大叔的場景。

YANAMi 短評意見

「這是由電影情節獲得創作靈感而描繪的作品。將癮君子雖然身處沒什麼地位的窘態，但卻仍然自得其樂的「中年大叔們的祕密社交場所」的感覺描繪出來。同時，我認為「機密資料外洩的場景本身即為浪漫」，因此在畫面中增添了一些信封及文件之類的小道具。」

● 草圖 B：宛如哈瓦納街角的風格

這是以古巴首都哈瓦納既古老但又時尚的街角風格為印象描繪的草圖。

YANAMi 短評意見

「統一使用充滿南國印象的「黃色、橘色、藍綠色」等色系的清爽用色，並刻意將彩度降低讓畫面能夠更加沉穩。由於場景設定為直到現今仍能看到古典老爺車奔馳在街頭上的古巴，為了要將交通工具及建築物的老朽化感覺特別呈現出來，因此加上了一抹橘色來增添懷舊的色調。」

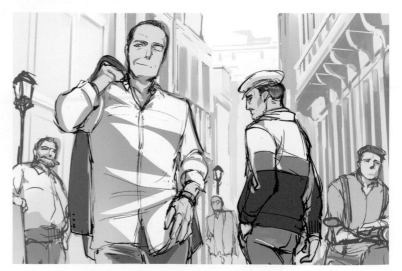

方便觀賞的畫面構圖技巧

經過評估後，決定採用草圖 B 作為刊登於卷末的彩圖設計。主要是因為畫面經過精心安排，雖然有多位中年大叔同時登場，卻不會顯得擁擠混亂。

❶ 3 分割法

這是將畫面縱向、橫向各分割 3 等分，再將重要的主題對象放在線上的構圖技巧。將左右頁面各分割為 3 等分（水藍色線條），再將畫面前景最引人注目的兩人的頭部安排在這條線上。

❷ 視線的誘導

畫面最前方的中年大叔頭部位置略偏上方，而右側畫面前方的中年大叔頭部安排在較低的位置，使得觀看者的視線能夠移動得更加平順。

❸ 黃金螺旋

據說人最能賞析美感的是螺旋狀的「黃金螺旋」構圖，人物位置的安排讓螺旋的尾端落在畫面前方兩人的眼睛上。因此留在那條線上的中年大叔的表情，能夠讓觀看者留下更深的印象。

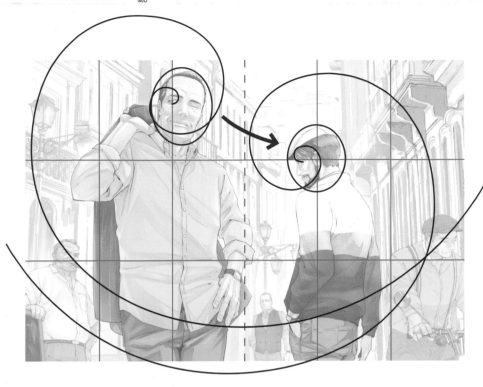

符合中年大叔樣貌的講究表現

究竟怎麼樣的描寫能夠將中年大叔的感覺呈現出來呢？就讓我們一項一項確認各種細節的講究吧！

❶ 骨骼與肌肉的陰影

中年大叔的手部及臂部因為年齡增長的關係，變得比較削瘦，使得骨骼與肌肉浮現的陰影及皺紋更明顯。如果將這些細節描繪出來的話，畫面看起來會更有強弱對比。

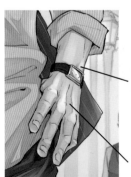

前臂骨骼（尺骨）的陰影

拇指根部的三角形凹陷處

凹陷處所形成的陰影部分

描繪手背上的細節時，如果將骨骼的輪廓線直接描繪出來，會顯得有點過頭。若是當作手指之間的蹼狀皮膚的延伸，以加上凹陷部分的陰影感覺描繪比較好。

❷ 不會過度僵硬的自然姿勢

直挺站立的僵硬姿勢，看起來並不太符合中年大叔的形象。採取較和緩的古典相對姿勢，加上一些駝背，即可呈現出恰到好處的無力感。

紮進去的襯衫

❸ 符合人物個性的穿著打扮

身材好的中年大叔就算將襯衫下襬露在外面也很合適，但如果腹部突出的中年大叔也作相同打扮的話，就會給人邋遢的印象。肥胖的中年大叔最好還是將襯衫紮進腰帶，看起來會比較帥氣。

封面插畫製作過程說明

本書的封面插畫中分別描繪了三種不同個性的中年大叔。接下來就讓我們看一下製作的過程吧！

製作草圖

由於書的封面相當於一本書的臉部，因此要思考「怎麼樣的分鏡才能抓住喜愛中年大叔的人的心呢？」製作草圖。❶與❹是「穿衣途中充滿破綻的姿態」。❷是「讓人感到其中一定有戲的兩位對照般的中年大叔」。❸則是「胸部以上的角度加上抬眼看人的表情」。

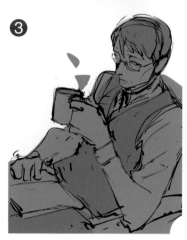

YANAMi 短評意見

「❷是學者風格的中年大叔與拿著報紙到公園間逛的中年大叔。像這種沒有領子的外套實在是非常易於營造中年大叔感的穿搭打扮。❸則是讓中年大叔試著擺出這種美少女人物角色的標準基本姿勢，看看會有什麼效果…，以這樣的心情描繪而成。」

確定人物角色

經過與製作工作人員討論的結果，基於「讓讀者看到更多的中年大叔」的考量，決定從中挑選出了 3 位中年大叔。以❶與❷的中年大叔為基礎，再次製作草圖。並且為了要讓後續加上書名時方便排版調整位置，3 位中年大叔都各自以不同的圖層進行描繪。

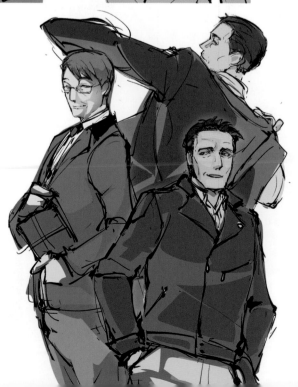

YANAMi 短評意見

「畫面前方的中年大叔是輕佻型、左側畫面後方的是文科學者風格，右側畫面後方的是歷經磨練升上幹部的刑警風格…等等，將 3 位分別描繪成個性不相重疊的人物角色。只要以「若是這 3 個人組成戰隊英雄的時候，各自的代表顏色會是什麼呢？」的方式去思考，就能避免角色形象出現重疊的狀況。」

描線～上色

這次的作品範例的製作步驟如下所示。

❶進行描線，記得不要描繪過多的皺紋。
❷所有的人物角色都以相同色系的顏色進行塗色。
❸以同色系顏色的明暗加上陰影。
❹在底色與陰影的圖層之間建立一個新圖層，分別塗上顏色。

彩圖中臉部的皺紋和陰影都可以藉由「填色」表現，因此陰影與皺紋都不太會使用「線條」描繪。請提醒自己盡量以「填色」表現。特別是額頭的皺紋以及法令紋、下巴的陰影等部位，如果以線條的方式描繪的話，看起來會過於老態，千萬要注意。
描繪陰影的時候，首先要使用與底色相同色系的顏色描繪分為 2 階段的動畫風格陰影。然後再使用空氣噴槍或是水彩筆刷消去或塗抹加工處理，使畫面呈現厚塗風格。

線畫的狀態

↓

2 層次的陰影

↓

使用筆刷呈現出厚塗風格

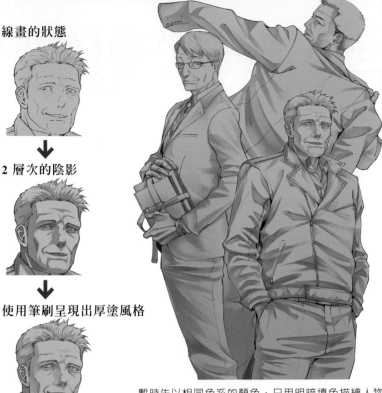

暫時先以相同色系的顏色，只用明暗填色描繪人物角色，如此會比較容易確認顏色的對比是否足夠。

修飾完稿

以漸層處理的方式描繪肌膚的話，看起來就會像是年輕人或者是美少女角色般的感覺。因此描繪中年大叔時，要意識到隨著年齡增加而衰老的皮膚，使用填色的方式描繪。
眼睛的凹陷部分（眼窩）以及法令紋、酒窩等等，特別呈現凹陷的部位，若是把握「明亮部分的交界處附近的顏色要深而且形狀要明確」的原則進行描繪的話，看起來會更符合中年大叔的樣貌。受到光線照亮的部分（亮部）若是以具備「水彩邊界效果」的筆刷工具填色描繪的話，更能夠呈現出富含脂肪的肌膚質感。

△ 過於柔和

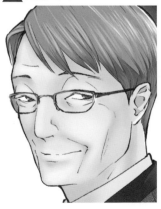

⭕ 符合中年大叔的感覺

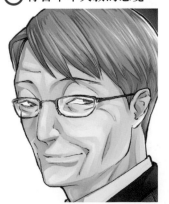

皺紋較深的部分，描繪出邊緣線

亮部（如同強調邊緣般地塗上明亮色彩）

反光之處

中年大叔的服裝，顏色經常是沉穩的暗色調。藉由將照明在衣服上的反射（反光）描繪出來，可以加上一些亮度並增添畫面的豐富度。由於這樣的處理可以讓布料看起來更有光澤，因此很適合用於西裝或皮夾克的質感表現。
建立一個新圖層，然後將描繪模式設定為「加亮顏色（發光）」或是「加亮顏色（線性）-相加」。在衣服的褶痕陰影中最暗的部分，以照明的反光色（建議是藍～綠色）填色處理，就能夠大幅提升褶痕的立體感。

151

參考文獻

『Atlas of Human Anatomy for the Artist』Stephen Rogers Peck著　Oxford University Press
『スカルプターのための美術解剖学』アルディス ザリンス／サンディス コンドラッツ著　ボーンデジタル

工作人員

裝訂設計
廣田正康

本文電子排版
NAKAMITSU DESIGN 株式會社 MANUBOOKS

插畫
K96 茶和 MIYA 禪之助 noni 春名宏美 アハト

編輯
S.KAWAKAMI

企劃
谷村康弘【HOBBY JAPAN】

中年大叔
各種類型描繪技法書：臉部・身體篇

作　　者／YANAMi
翻　　譯／楊哲群
發 行 人／陳偉祥
發　　行／北星圖書事業股份有限公司
地　　址／新北市永和區中正路 458 號 B1
電　　話／886-2-29229000
傳　　真／886-2-29229041
網　　址／www.nsbooks.com.tw
E-MAIL／nsbook@nsbooks.com.tw
劃撥帳戶／北星文化事業有限公司
劃撥帳號／50042987
製版印刷／森達製版有限公司
出 版 日／2018 年 4 月
I S B N／978-986-6399-80-0
定　　價／350 元

オジサン描き分けテクニック 顔・からだ編
©YANAMi / HOBBY JAPAN

國家圖書館出版品預行編目(CIP)資料

中年大叔各種類型描繪技法書：臉部・身體篇 / YANAMi著；
楊哲群翻譯. -- 新北市：北星圖書, 2018.04
　　面；　公分
ISBN 978-986-6399-80-0（平裝）

1.插畫 2.人物畫 3.繪畫技法

947.41　　　　　　　　　　　　　　　　107000481